GEORGES D'HEYLLI

REGNIER

SOCIÉTAIRE
DE LA COMÉDIE-FRANÇAISE

(1831-1872)

Portrait à l'eau-forte par Martial

PARIS

LIBRAIRIE GÉNÉRALE
DÉPOT CENTRAL DES ÉDITEURS

72, boulevard Haussmann, 72

1872

REGNIER

SOCIÉTAIRE DE LA COMÉDIE-FRANÇAISE

Tirage de ce Volume :

500 exemplaires sur papier vergé de Hollande.
 20 — sur papier Whatman.
 20 — sur papier de Chine.
 3 — sur peau de vélin.
 3 — sur parchemin.

546 exemplaires.

Il a été tiré, à part, cinquante exemplaires du portrait avant la lettre.

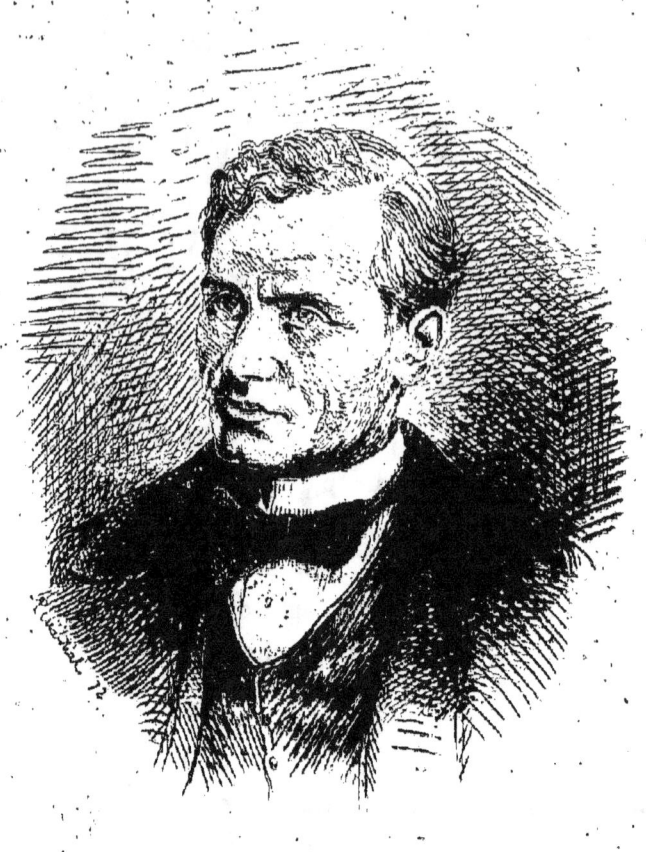

REGNIER

De la Comédie Française.

A Madame ESCALIER

NÉE REGNIER

En souvenir de la soirée du 10 avril 1872

REGNIER

I

LA vie d'un grand comédien pourrait se raconter en quelques lignes seulement ; la nomenclature des rôles qu'il a créés et de ceux qu'il a repris constitue, en effet, pour le public la partie la plus intéressante de son existence tout entière. La

carrière dramatique de M. Regnier est d'ailleurs de celles qui n'ont été marquées par aucun incident extraordinaire ; sa vie s'est passée dans le travail, dans l'étude exclusive de son art, et il a concentré sur cet unique objet toutes les forces et toutes les aptitudes de son intelligence et de sa volonté. Il n'eut point de maîtres, il n'entra pas au Conservatoire, il ne suivit la carrière du théâtre que malgré les siens, et seulement parce que sa vocation le poussait irrésistiblement dans cette voie difficile, dont sa famille redoutait pour lui les fatigues, les dégoûts et les périls ; et s'il devint le remarquable artiste dont la Comédie-Française regrette aujourd'hui le départ, ce fut, je le répète, parce que sa volonté, sa seule volonté, sut triompher de tous les obstacles.

De 1826 à 1871, c'est-à-dire pendant une période de quarante-cinq années, Regnier n'a pas quitté le théâtre, et il en a

passé quarante et une à la Comédie-Française. Il a créé ou repris en province, antérieurement à son entrée au théâtre de la rue de Richelieu, plus de deux cents rôles de comédie, de vaudeville, de drame, et même de tragédie. Le chiffre de ceux qu'il a créés ou repris au Théâtre-Français est exactement de deux cent cinquante et un. En parcourant la liste très-complète que j'en donne aux appendices de ce petit volume, le lecteur aura en quelque sorte sous les yeux le résumé de l'histoire de la Comédie-Française pendant le long séjour qu'y a fait M. Regnier.

Cette vie dramatique, si laborieusement remplie, a été signalée par de grands triomphes; elle a certes donné aussi de grandes joies à l'éminent artiste dont le public avait consacré, en très-peu de temps et presque dès les premiers jours, la réputation et la popularité. Les applaudissements ne lui ont jamais manqué; il a

recueilli partout des honneurs et des couronnes ; son nom demeure l'un des premiers parmi ceux que la foule a l'habitude d'aimer, de respecter ; sa mémoire est pure de tout mauvais souvenir, car, bien qu'il ait encore de longues années devant lui, il est déjà, par le fait, entré, comme on dit, dans la postérité. Mais ce public blasé, fatigué, qui ne va que rarement jusqu'au fond même des choses et que les plaisirs faciles charment avant tout, ce public s'est-il quelquefois demandé, alors qu'il acclamait son comédien préféré, ce que lui coûtait une telle gloire ? Quatre cents rôles appris et joués en quarante années ! Quarante années consacrées absolument à cette constante étude ! Aucun des bonheurs de la vie, aucune des joies de la famille, pas même ses douleurs, ne doivent détourner un moment l'artiste de ce perpétuel labeur ! Sa vie, à lui, c'est le théâtre, ce sont ses rôles ; il y est attaché tout

entier, toutes ses préoccupations de tous les instants tendent à ce seul objet ; sa mémoire, son intelligence, sa pensée, tout son être, en un mot, est porté, sans restriction aucune, vers cette unique étude. S'il venait à l'oublier un instant, s'il avait par hasard une distraction ou une défaillance, ah! comme ce public, toujours ingrat et cruel, même pour ses idoles, quand il s'agit de ses plaisirs, lui rappellerait impitoyablement qu'il est avant tout son esclave! Aussi combien tombent et disparaissent avant le temps! combien perdent patience parmi les artistes dont le cœur est moins bien trempé, dont l'âme est moins haute et le courage moins fort, parce qu'aussi leur vocation était moins grande! Je ne parle point ici des petits dégoûts et des moindres tracas de la vie du comédien, de ceux qui se passent et qu'il subit dans la coulisse, que nous ignorons tous, mais qui, se reproduisant tous

les jours et s'ajoutant aux autres difficultés plus sérieuses de la carrière, lassent et brisent plus facilement aussi ceux qui n'avaient pas à l'avance mesuré leurs forces à la hauteur de ces perpétuelles épreuves.

Admirons-donc sans réserve les artistes qui savent, au milieu de tous ces périlleux écueils, garder l'égalité de leur humeur, la dignité de leur caractère, et, pendant de longues années, forcer par leur persévérance, leurs progrès et leurs triomphes, l'estime et le respect du public. Ceux-là sont vraiment forts, ils ont le feu sacré, ils ont la foi !

II

François-Joseph-Philoclès Regnier de la Brière est né le 1er avril 1807, à Paris, dans la rue de Bondy. J'ai déjà dit que sa famille ne l'avait pas destiné au théâtre. En effet Regnier fit ses études au collége de Juilly, chez les Oratoriens, « où ce que l'on apprenait bien certainement le moins était à jouer la comédie[1] ». Il quitta le collége en 1822, ayant fait d'excellentes et fortes études. Toutefois, comme sa

[1]. Notice sur Regnier dans la *Galerie illustrée des Célébrités contemporaines*, par Mme la comtesse de Bassanville, avec un portrait de Regnier par Eustache Lorsay. D'autres notices ont été publiées sur Regnier en dehors des recueils biographiques; je citerai une notice signée L. H., dans la *Galerie de la Presse et des Beaux-Arts*; une autre dans la *Galerie des Artistes dramatiques*, signée Auguste Arnould; une autre encore de Philoxène Boyer, publiée dans une série de notices artistiques, avec portrait. La notice du *Dictionnaire des Contemporains* de Vapereau (4e édition, 1870) est incomplète.

vocation l'entraînait vers les arts, il commença par étudier tout d'abord, et simultanément, la peinture chez Hersent[1], et l'architecture chez Peyre[2] et Debret[3]. Il abandonna presque aussitôt la peinture, et on put croire un moment, à son assiduité, à son zèle, et même à ses réelles dispositions, qu'il deviendrait évidemment architecte. Cependant, à la suite d'un échec à je ne sais quel concours de l'Académie des beaux-arts, Regnier quitta l'atelier de l'architecte et l'architecture elle-même et voulut s'essayer au théâtre. Il était peut-être aussi poussé à cette résolution extrême par un souvenir de sa première jeunesse : à

1. Membre de l'Institut et professeur à l'École des beaux-arts, mort en 1860, à quatre-vingt-trois ans. Sa femme, peintre comme lui, est morte en 1862, à l'âge de soixante-dix-huit ans.

2. Neveu de Peyre, le célèbre architecte qui a bâti le théâtre de l'Odéon.

3. Membre de l'Institut, architecte de l'Opéra de la rue Le Peletier et aussi de la salle de spectacle, place de la Bourse, où était en dernier lieu le théâtre du Vaudeville; mort en 1850, à soixante-sept ans.

quatre ans, en effet, il avait joué dans une pièce d'à-propos le rôle du roi de Rome au théâtre de l'Impératrice[1]. Mais il était surtout attiré vers la scène par sa propre vocation, par le sentiment instinctif de l'art même où il devait exceller, et il décida qu'il serait comédien.

Il fut son maître à lui-même dans cette nouvelle et rude carrière : Baptiste aîné lui donna bien quelques conseils, il joua avec des artistes amateurs dans diverses maisons particulières où l'on aimait la comédie, mais il s'inspira surtout de ses idées à lui, de son goût pour la littérature dramatique, de ses aptitudes personnelles, et il fut précieusement aidé, dans ses premiers travaux au théâtre, par les études si solides et si sérieuses qu'il avait faites chez les Oratoriens. Racine, Corneille, Molière, Regnard, Marivaux, etc., étaient tenus en

1. Voir aux Appendices.

honneur par les Pères eux-mêmes, hommes d'un sens droit et d'une religion éclairée et tolérante. Un choix de nos classiques était entre les mains de leurs élèves, et Regnier avait étudié avec beaucoup de soin et de profit les tragédies et les comédies des maîtres de la scène longtemps déjà avant qu'il songeât à l'aborder lui-même.

Son premier début eut lieu au théâtre de Montmartre, où il ne joua d'ailleurs que pendant quelques soirées. Ce fut seulement l'année suivante — 1827 — que son avenir se décida définitivement, après une représentation donnée au théâtre de Versailles par les artistes de la Comédie-Française, représentation dans laquelle Regnier remplaça avec succès, dans le rôle de Pasquin, des *Jeux de l'Amour et du Hasard*, le sociétaire absent qui aurait dû jouer ce rôle[1]. Dès lors la famille de Regnier le

1. Voir aux Appendices.

laissa sans opposition suivre la carrière qu'il voulait embrasser.

Le futur sociétaire du Théâtre-Français commença son apprentissage en province et, de 1827 à 1831, il parut successivement dans l'ancien et le nouveau répertoire, et dans un certain nombre de pièces « du cru », sur les théâtres de Metz et de Nantes. Il fallait tout jouer, sur ces scènes relativement importantes, mais dont les directeurs étaient tenus de varier constamment leur spectacle, donnant à la fois des représentations de drames, d'opéras, de vaudevilles, de tragédies et d'opéras-comiques. Le lecteur trouvera à la fin de ce volume quelques détails sur ces premières années de début, et surtout des extraits d'articles de journaux de cette époque, qui reconnaissent déjà à Regnier les qualités qu'il doit si éminemment perfectionner pendant toute sa carrière. Ce temps d'études en province ne fut pas, tant s'en faut,

perdu pour lui : « il s'apprivoisa avec la scène », selon la juste expression du critique Geoffroy ; il apprit beaucoup par cette pratique de tous les jours, en s'exerçant dans les rôles les plus nombreux et les plus variés. Nos jeunes comédiens d'aujourd'hui manquent un peu de cet apprentissage, qui leur serait cependant si utile. Au sortir du Conservatoire, ils débutent aussitôt, sans autre préparation, sur nos scènes de genre et même à la Comédie-Française. Ils n'ont encore aucune expérience, aucune habitude, point d'études suffisantes. Le Conservatoire est certes, et quoi qu'on ait pu dire, une institution excellente, indispensable pour enseigner la théorie de l'art dramatique, si rempli de difficultés ardues et de détails minutieux ; mais la pratique de cet art ne s'acquiert qu'à la longue et par des travaux fréquents et répétés. Le « stage » en province, sur les scènes de nos grandes villes, où l'artiste apprendrait

et jouerait pendant un an ou deux tout le répertoire, aussi bien le nouveau que l'ancien, donnerait lieu pour lui à une étude des plus fructueuses et des plus désirables. Il y a peut-être là une réforme à introduire. L'exemple de ceux qui n'ont débuté à Paris qu'après s'être longtemps essayés et préparés soit en province, soit à l'étranger, soit même sur les moindres scènes de la capitale, est bon à suivre, et l'on peut remarquer que ce sont ceux-là surtout qui ont mérité rapidement sur notre première scène l'estime et la faveur publiques [1].

[1]. Il y a quelques brillantes exceptions à ce programme, un peu absolu peut-être, mais qui semble facilement et surtout utilement exécutable. Avant d'entrer au Théâtre-Français, Provost, Samson, Regnier, Bressant, Brindeau, Delaunay, Thiron, etc., ont joué sur d'autres scènes. Je sais bien que Got et Coquelin ont débuté directement et ont été remarqués dès le premier jour, mais Mlle Favart, par exemple, qui se trouvait dans les mêmes conditions, n'est devenue la grande artiste qu'elle est aujourd'hui qu'après avoir compté longtemps parmi les comédiennes ordinaires du théâtre. Et combien d'autres jeunes recrues du Conservatoire je pourrais citer qui, ayant débuté aussitôt sur notre première scène, ont été

Le 6 juin 1831 Regnier débutait enfin à Paris sur le théâtre du Palais-Royal, auquel l'attachait un engagement de trois années. Il était déjà en possession de tous ses moyens : comique fin et expérimenté, et ayant une suffisante habitude de la scène pour aborder les rôles les plus divers. Il fut promptement remarqué sur cette scène secondaire, dont la troupe comptait cependant d'excellents sujets [1]; il n'y pouvait rester. Il eut heureusement affaire à un directeur intelligent, qui comprit aussitôt que le talent de son pensionnaire ne pouvait se développer dans toute son expansion que sur un théâtre plus digne de son mérite et de sa valeur. Ce directeur,

obligées de la quitter de même, pour aller s'exercer ailleurs, ou bien y ont végété et y végètent encore aujourd'hui dans les rôles tout à fait secondaires ! Il est donc bien évident qu'à quelques exceptions près — bien rares, — les grands artistes du Théâtre-Français n'y sont entrés et n'y ont réussi tout d'abord qu'après une étude préparatoire sur d'autres scènes.

1. Voir aux Appendices.

M. Dormeuil, déchira lui-même l'engagement qui liait Regnier à son théâtre, à la seule condition qu'il débuterait à la Comédie-Française.

III

Ce début eut lieu le dimanche 6 novembre 1831, dans le rôle de Figaro de la *Folle Journée* de Beaumarchais. Le surlendemain, mardi 8, c'était encore Figaro que jouait Regnier, mais cette fois dans le *Barbier de Séville*. Ses progrès dans l'ancien répertoire devaient être rapides et incessants ; en effet, il y a tenu avec un constant succès les premiers rôles jusqu'à la fin de sa carrière. On se souviendra toujours de la verve, de l'entrain et de la bonne humeur qu'il apportait dans l'interprétation du rôle de Figaro dans les deux comédies de Beaumarchais. Il a joué Mascarille des *Précieuses* avec le même succès ; il était étourdissant dans le Pancrace du *Mariage*

forcé et dans le Scapin des *Fourberies*. Il reprit ainsi successivement tous les personnages comiques des pièces de Molière, Racine (*Les Plaideurs*), Marivaux, Regnard et, parmi les modernes, d'Alexandre Duval, Picard, Collin d'Harleville, Mazères, Scribe, etc...

La première création de Regnier au Théâtre-Français eut lieu par un rôle tout à fait en dehors de son emploi, dans *Pierre III*, sorte de tragédie en cinq actes, en vers, de ce malheureux Victor Escousse, qui se suicida après l'insuccès de ses deux ou trois tentatives dramatiques. Ce rôle avait trois vers. Une création plus importante, et qui mit Regnier tout à fait en évidence, fut celle de l'éveillé et amusant commis Jean Voyot de *Bertrand et Raton*. Le rôle était court, mais bon : Regnier le rendit excellent et s'y fit très-vivement applaudir. Dès ce jour Regnier est mieux connu, il est distingué du spectateur, il sort

du rang des artistes ordinaires et on lit avec plus d'attention son nom sur l'affiche; il est du bois dont on fait les sociétaires, il le sera certainement et à coup sûr prochainement. Voilà sa fortune toute lancée et sa réputation faite.

La Comédie-Française devait tout naturellement s'associer à la sympathie publique : le 1er avril 1835 Regnier était nommé sociétaire. Je ne suivrai pas l'excellent comédien dans tous les rôles qu'il reprend ou qu'il crée depuis cette date, puisque je donne la complète nomenclature de ces rôles à la fin de ce petit livre. Je signalerai cependant à part Oscar, de *la Camaraderie;* Blum, de *Faute de s'entendre;* Balandard, d'*Une Chaîne;* Oscar, dans *Oscar ou le Mari qui trompe sa femme;* Du Bouloi, des *Demoiselles de Saint-Cyr;* Colombet, dans *le Mari à la campagne;* Dubois, dans *Une Fille du Régent,* etc... Ce sont là des créations que Regnier a marquées d'une

trace ineffaçable, des rôles types que tous les comédiens qui les ont repris après lui n'ont abordés qu'avec son exemple et ses conseils, et que ceux qui les joueront par la suite n'interpréteront certainement que d'après les souvenirs et les traditions qu'il y a laissés.

Il faut indiquer, tout à fait en dehors des rôles habituels de Regnier, la création d'Annibal, dans l'*Aventurière*, en mars 1848. Aucune création nouvelle ne l'avait mis jusqu'alors à même de montrer à un degré aussi éminemment supérieur la variété de son talent. Il n'avait pas encore eu l'occasion d'affirmer dans un rôle une force de composition et d'intelligence dramatiques aussi importante, et il s'éleva ce jour-là, dans l'esprit des connaisseurs, à une hauteur tout à fait exceptionnelle. Ce rôle de matamore, de bravache de comédie, placé à une époque indéterminée, permettait à l'acteur de se livrer, dans l'interprétation

de son personnage, à toutes les idées, à toutes les ressources et même à toutes les fantaisies de sa propre inspiration. La composition du rôle d'Annibal lui appartient tout entière; l'auteur lui-même, en traçant le profil cependant si accusé de ce capitan grotesque, ne lui avait pas donné toute la puissance, toute l'originalité, tout l'effet qu'il reçut et qu'il produisit à la scène par l'imagination et l'habileté de son interprète.

Le rôle de Michonnet, d'*Adrienne Lecouvreur* (avril 1849), est encore une des excellentes créations de Regnier : il le joua avec une grande bonhomie et une excessive finesse. La création de Julien, dans *Gabrielle,* est de la fin de la même année. De cette création daté aussi ce qu'on pourrait appeler sa seconde manière. Voici venir les rôles bourgeois et plus âgés, les maris compromis ou trompés, les raisonneurs, les bavards amusants, les importants

inutiles, toute cette série enfin qui comprend surtout Gustave, de *Bataille de dames;* Destournelles, de *Mademoiselle de la Seiglière;* Maître Chavarot, du *Cœur et la Dot;* Destourbières, de *Lady Tartufe;* le docteur Wolf, de *Romulus;* Noël, de *la Joie fait peur;* La Roseraie, de *Péril en la demeure;* Desmoutiers, de *la Joconde;* Rouvière, du *Village;* Jalabert, du *Fruit défendu;* Jean Baudry, dans la pièce de ce nom; Vernouillet, des *Effrontés;* Dutrécy, de *Moi;* et enfin Dumont, dans le *Supplice d'une femme.* Dès lors Regnier se montre plus volontiers dans les rôles du répertoire contemporain, ceux qui se passent dans la vie actuelle et qui se jouent en habit noir[1].

1. « Personne n'a su comme M. Regnier poétiser notre funèbre habit noir! M. Regnier est incomparable, toutes les fois qu'il s'engage dans une action de notre Paris moderne, dupeur ou dupé, loup ou mouton, niais ou sublime! Il intéresse son auditoire aux récits les plus prosaïques de la vie quotidienne, parce qu'en touchant à tout partout il idéalise! Il a devers lui mille secrets pour surprendre et reprendre l'attention! Rien jamais qui soit ou-

Aussi paraît-il moins souvent dans le répertoire classique : il s'adonne davantage à ces créations modernes qui demandent une longue et consciencieuse préparation et dont chacune offre, comme étude, un caractère différent et nouveau. Deux créations ressortent surtout parmi ces dernières : celle de Noël, dans *la Joie fait peur,* et celle de Dumont, dans *le Supplice d'une femme,* qui fut en même temps la dernière création de Regnier.

Noël, de *la Joie fait peur,* est demeuré l'un des rôles les plus populaires de Regnier; c'est aussi l'un de ceux qu'il a le plus étudiés, qu'il a le mieux amenés à la vérité, à la réalité, à la vie. Oui, grâce à lui, le rôle était vivant, et si vivant même que l'artiste disparaissait absolument dans le rô-

tré, mais toujours cet élément secret, ce point lumineux placé là où il convient, suivant la loi de l'optique théâtrale, et qui est la poésie elle-même ! » (Philoxène Boyer, Notice déjà citée.)

le. En effet, il y a surtout triomphé par le naturel. Dans *la Joie fait peur*, le public ne voyait jamais Regnier en scène, il n'y voyait plus que Noël.

Le personnage de Dumont, du *Supplice d'une femme*, était un rôle d'une composition plus compliquée et plus difficile encore. Le rôle de Noël est touchant, sympathique, charmant, d'un bout à l'autre. Celui de Dumont, au contraire, est froid, sombre, et ne devient réellement intéressant que vers le milieu de la pièce. Il exigeait surtout une grande autorité et beaucoup d'expérience. Ce mari trompé était déjà à l'état de germe dans *Gabrielle* et dans *Péril en la demeure*; mais dans quelle situation différente nous le retrouvons dans le *Supplice d'une femme*! La comédie d'Augier et celle d'Octave Feuillet nous présentaient deux jeunes femmes tout simplement coquettes et légères, facilement ramenées au devoir. Le drame

n'était là qu'indiqué, il commençait à peine, et la pièce finissait pour le mieux au moment même où tout semblait compromis. Dans *le Supplice d'une femme,* le rôle du mari débute bien différemment : dès le lever du rideau, M^me Dumont est coupable ; le drame existe déjà, on peut pressentir qu'il sera poignant et terrible. Ce mari ne sait rien tout d'abord ; pendant un acte et demi, il est le père le plus heureux et l'époux le plus fortuné ; il est gai, il a de la verve et est de belle humeur. Mais quand la lettre fatale qui lui apprend son irrémédiable malheur passe sous ses yeux, dans une scène muette, où Regnier était admirable, la joie de cet homme heureux se change tout à coup en un désespoir amer ; bientôt il n'est plus ni mari, ni père, ni ami : il se fait le propre justicier de sa femme, de son ami et de son honneur ! Regnier a triomphé dans ce rôle ingrat et difficile, surtout par l'absence de

toute recherche. Il n'a point eu d'emportements de mélodrame, de poses exagérées, ni de contorsions ridicules. Tout le secret de son art, dans cette création remarquable, peut se résumer dans un seul mot : la simplicité. Le personnage de Dumont a été l'une de ses créations les plus magistralement étudiées et réussies.

En 1865, Regnier joua pour la première fois le rôle de Sosie dans l'*Amphitryon* de Molière, et enfin dans la même année il aborda le personnage de M. Jourdain dans le *Bourgeois Gentilhomme,* qui lui revenait de droit après le départ de Samson. Il l'avait déjà joué, mais seulement en province et longtemps avant son entrée à la Comédie-Française. Il avait joué aussi, à la même époque, le rôle de Tartufe, qu'il ne devait jamais reprendre sur la scène de la rue de Richelieu. Jusqu'alors, au Théâtre-Français, il n'avait rempli, dans le

Bourgeois Gentilhomme, que le rôle plus effacé de Covielle.

D'ailleurs, Regnier n'avait jamais regardé comme au-dessous de lui de jouer, dans le répertoire classique, les rôles en apparence plus infimes et moins importants. Il était de ceux qui croient qu'un théâtre, qui se pique à juste titre d'être le premier théâtre littéraire du monde, est tenu de représenter les chefs-d'œuvre des maîtres avec le meilleur ensemble possible. On sait ce que vaut à la scène le système des acteurs à étoile qu'on entoure d'une troupe d'artistes médiocres, soit pour les mieux faire valoir, soit pour toute autre raison de boutique ou d'économie. A la Comédie-Française, les meilleurs comédiens doivent, sans craindre de déroger, accepter au besoin les plus minces emplois. Il n'est point de rôle, en effet, fût-il de dix lignes, qu'un artiste éminent ne puisse faire valoir, et quand, dans *le Ma-*

riage de Figaro, Regnier ne dédaignait pas de jouer Grippe-Soleil, ou, dans *le Barbier de Séville*, l'Éveillé, Regnier rendait hommage au génie de Beaumarchais, en même temps qu'il donnait au public la plus haute idée de l'illustre compagnie à laquelle il appartenait comme sociétaire.

Le dernier rôle important repris par M. Regnier à la Comédie-Française a été celui du Marquis dans *Mademoiselle de la Seiglière*. Samson l'avait créé d'une manière remarquable et y avait obtenu un très-vif succès. Regnier le joua à son tour avec une grande supériorité. Ceux qui suivent sérieusement les représentations du Théâtre-Français ont pu faire une curieuse et piquante étude sur les différences existant, pour ce même rôle, dans l'interprétation des deux artistes.

IV

En dehors du théâtre, et quand le théâtre même lui laissait un court moment de loisir, M. Regnier lui consacrait encore tous ses instants. Il aimait tellement son art qu'il y pensait, s'en occupait, le cultivait toujours. À la fin de l'année 1854, il avait été nommé professeur au Conservatoire. Plusieurs des élèves de sa classe[1] se sont fait une place distinguée soit à la Comédie-Française, soit sur nos théâtres de genre. L'un d'eux est même devenu, pour ainsi dire le jour même de ses débuts, son plus brillant comme son plus digne héritier, s'illustrant du premier coup dans les rôles où son maître avait depuis

[1]. Voir aux Appendices.

si longtemps excellé. D'ailleurs on recherchait partout ses précieux avis : nous pourrions citer maints artistes célèbres de nos théâtres secondaires qui sont venus, au moment de créer un rôle important, demander des conseils au savant professeur. Quant à ses congés, ils n'étaient pas non plus perdus pour l'art, et M. Regnier les utilisait en donnant des représentations surtout à l'étranger, et particulièrement à Bade et en Angleterre.

Il créa ainsi les rôles de diverses pièces, inédites, et d'ailleurs peu connues, dont les principales sont :

La Cour et le Théâtre, un acte de Méry[1];

Le Favori de la Favorite, comédie en deux actes, de Siraudin et Villemot[2];

1. On retrouve cette pièce, qui d'ailleurs fut faite en collaboration avec M. Regnier, dans le *Théâtre de Salon,* de Méry, 1 vol. in-18, Michel Lévy, éditeur.

2. Représentée à Bade le jeudi 1ᵉʳ septembre 1859, avec Bressant, Ricquier et la regrettée Mˡˡᵉ Fix. Regnier jouait le rôle du vicomte de Chanteloup.

Adieu paniers, vendanges sont faites, comédie en deux actes de Théodore Barrière [1].

M. Regnier a été aussi lui-même auteur dramatique. Je n'ai pas à insister beaucoup sur un point suffisamment éclairci et connu, c'est que plusieurs des pièces où Regnier créa un rôle, surtout dans ces dernières années, ont dû à son expérience du théâtre et à ses conseils si sûrs une bonne part de leur succès. On peut citer, dans le nombre assez considérable de celles qui passèrent ainsi par les mains de Regnier, soit avant, soit même après leur représentation, *Un Mariage sous Louis XV* [2],

1. Représentée à Bade, le mardi 10 septembre 1861. La pièce a des couplets avec musique nouvelle de Victor Massé. M. Lafont et Mmes Defodon et Dahmain jouaient avec M. Regnier : ce dernier représentait un baronnet anglais du nom de sir Georges Bell. La pièce a été imprimée chez Michel Lévy, à la suite de l'édition in-18 de *Malheur aux vaincus*, drame du même auteur.

2. M. Regnier, sur la demande de l'auteur, alors en Italie, a refondu en deux actes les trois derniers de la pièce primitive.

les *Demoiselles de Saint-Cyr*, le *Cœur et la Dot*, l'*Institutrice*, de Paul Foucher, *Mademoiselle de la Seiglière*[1], *Péril en la demeure*, *Romulus*, *La Joie fait peur*, le *Luxe* et la *Loge d'Opéra*, de Jules Le-

1. La part de travail qui revient à M. Regnier dans cette pièce fut particulièrement considérable. Il a été là un véritable collaborateur.

Jules Janin, toujours bien renseigné, constatait ainsi, dans son article sur la pièce, la part de collaboration anonyme de M. Regnier :

« L'œuvre nouvelle est faite, en tant que pièce de théâtre, avec un art excellent, et l'on reconnaît dans la disposition et dans l'agencement des scènes principales l'expérience et les conseils d'un homme habile à tous les secrets de la comédie... Regnier lui-même s'est attribué ce rôle de l'avocat Destournelles, et il y a porté sa verve, son train, son bruit, sa bonne humeur. Il a été bien actif et bien tremblant, disons-le, dans tout le cours de ces quatre actes, où il portait doublement les terreurs du comédien et les terreurs du poëte comique : on lui doit beaucoup pour son jeu d'abord et ensuite pour les excellents et très-utiles conseils qu'il a donnés à M. Jules Sandeau. »

(*Journal des Débats*, 10 novembre 1851.)

Tous les critiques de l'époque ont été d'ailleurs unanimes pour attester le fait patent de cette collaboration, confirmée depuis par une lettre, encore plus explicite, de M. Regnier lui-même, insérée au *Journal des Débats*.

comte, le *Favori de la Favorite*, la *Cour et le Théâtre*, etc.

Enfin M. Regnier aborda aussi le théâtre en signant de son nom, sur l'affiche, divers ouvrages dramatiques. Dès 1826 il avait fait représenter sur le théâtre de Metz un petit vaudeville de sa façon, *Une Méprise*, en un seul acte[1]. Ce n'est que vingt-neuf ans plus tard, le 29 novembre 1855, qu'il donna sa seconde pièce : *La Joconde*, comédie en cinq actes, en prose, en collaboration avec M. Paul Foucher, jouée au Théâtre-Français[2].

M. Regnier donna ensuite au Vaudeville, et encore en collaboration avec M. Paul Foucher, une comédie en quatre actes, *Delphine Gerbet*, qui fut jouée le 16 juin 1862.

Enfin il a fait représenter au théâtre du

1. Cette pièce n'a pas été imprimée.
2. Les principaux rôles étaient joués par Mmes Arnould-Plessy, Fix, et MM. Geffroy, Bressant et Regnier.

Gymnase, le 1er mai 1868, une comédie en quatre actes, *le Chemin retrouvé*, en collaboration avec M. Louis Leroy[1].

On doit encore à M. Regnier l'histoire générale du théâtre, dans le volume encyclopédique publié sous le titre de *Patria* à la librairie Dubochet[2].

1. On pourrait encore citer, à l'actif de M. Regnier, une comédie en deux actes, *Nelly*, faite en collaboration avec Léon Guillard, présentée et reçue au Gymnase, en 1852. Mme Rose-Chéri devait jouer le principal rôle de cette pièce, qui fut apprise et même répétée généralement. Une indisposition de l'artiste ajourna cette représentatione qui en définitive n'eut jamais lieu. La pièce n'a pas été imprimée.

2. *Patria*. 2 vol. pet. in-8, à deux colonnes, avec une seule pagination. Paris, Dubochet, 1847. La partie rédigée par M. Regnier porte le titre de *Histoire du théâtre en France*; elle s'étend de la colonne 2,333 à la colonne 2,376. On y trouve la liste des principaux artistes qui ont joué en France depuis 1530 : les comédiens de l'hôtel de Bourgogne, du théâtre du Marais, de l'hôtel Guénégaud, etc. La Comédie-Française date de 1680 ; le travail de M. Regnier est très-détaillé pour ce qui la concerne ; il se termine par la liste chronologique de tous les sociétaires jusqu'en 1843. Les frères Garnier sont aujourd'hui possesseurs des quelques exemplaires restant de cette édition de *Patria*.

V

M. Regnier peut revendiquer en outre une part de collaboration importante à une œuvre de gratitude et en quelque sorte de réparation nationale à l'égard du grand Molière, œuvre qui dut sa réalisation à son initiative.

Molière n'avait jamais eu de monument public à Paris. On ne voyait nulle part, sur aucune de nos places, dans aucune de nos rues, soit une statue, soit même un simple buste qui rappelât que l'illustre auteur du *Misanthrope* était enfant de Paris, et qui montrât ainsi que Paris était fier de lui avoir donné naissance. Regnier, sortant un jour du Théâtre-Français avec son cama-

rade Provost, se dirigeait avec lui vers le boulevard en suivant la rue de Richelieu.

Des travaux venaient d'être alors commencés à l'effet d'élever une fontaine à l'angle des rues Traversière et Richelieu. La fontaine ne devait être qu'un monument banal et sans aucune signification. Or c'est précisément en face de la fontaine projetée, dans la maison du passage Hulot, rue Richelieu, que Molière rendit le dernier soupir, et la fontaine allait être édifiée sur ce même carrefour où la foule avait été ameutée pour outrager le cercueil du grand homme [1].

« Le lieu ne serait-il pas admirablement choisi, dit Regnier à son camarade, pour élever enfin à Molière la statue à laquelle son génie lui donne tant de droits et qu'il attend encore?...

— Certainement, répondit Provost, et

[1]. Voyez Taschereau, *Histoire de Molière*, 3ᵉ édition, in-18. Paris, Hetzel, 1844.

à votre place j'écrirais une lettre au Préfet de la Seine pour lui en faire la proposition.

— Bah! reprit Regnier, ce serait là peine perdue : ma lettre, aujourd'hui que le Conseil municipal a prononcé sur la mise en train des travaux, d'ailleurs commencés, irait tout naturellement au panier!... »

Cependant M. Regnier quitta son camarade avec l'esprit préoccupé par cette idée si heureuse et si juste; il y songea jusqu'à sa porte, méditant les chances de succès, et n'entrevoyant la possibilité de la réussite que par un moyen qui ne coûterait rien à la Ville et pourrait, par conséquent, assurer plus facilement son adhésion. Ce moyen, c'était celui d'une souscription, à laquelle ne manqueraient pas de s'associer les corps littéraires, les théâtres, les auteurs, les acteurs, le public lui-même, et en un mot « tous ceux qui aiment les arts

et qui révèrent la mémoire de Molière ».
En rentrant chez lui M. Regnier trouvait déjà que la proposition à faire au Préfet de la Seine pouvait être admissible, et le soir même il écrivit à M. de Rambuteau une lettre dans laquelle il lui exposa le projet qu'il venait d'imaginer.

Voici cette lettre :

Monsieur le Préfet,

Le *Journal des Débats,* dans son numéro du 14 février, annonce la prochaine construction d'une fontaine à l'angle des rues Traversière et Richelieu. Permettez-moi de saisir cette occasion pour rappeler à votre souvenir que c'est précisément en face de la fontaine projetée, dans la maison du passage Hulot, rue de Richelieu, que Molière a rendu le dernier soupir, et veuillez excuser la liberté que je prends de vous faire remarquer que, si l'on considère cette circonstance et la proximité du Théâtre-Français, il serait impossible de trouver aucun emplacement où il fût plus convenable d'élever à ce grand

homme un monument que Paris, sa ville natale, s'étonne encore de ne pas posséder.

Ne serait-il pas possible de combiner le projet dont l'exécution est confiée au talent de M. Visconti, avec celui que j'ai l'honneur de vous soumettre ? Quand vos fonctions vous le permettent, Monsieur le Préfet, vous venez assister à nos représentations, vous applaudissez aux chefs-d'œuvre de notre scène : le vœu que j'exprime sera compris par vous, et j'espère que vous l'estimerez digne d'attention.

Les modifications que l'on serait obligé de faire subir au projet arrêté entraîneraient indubitablement de nouvelles dépenses; mais cette difficulté serait, je le crois, facilement écartée. N'est-ce pas à l'aide de dons volontaires que la ville de Rouen a élevé une statue de bronze à Corneille? Assurément, une souscription destinée à élever la statue de Molière n'aurait pas moins de succès dans Paris. Les corps littéraires et les théâtres s'empresseraient de s'inscrire collectivement; les auteurs et les acteurs apporteraient leurs offrandes individuelles; tous ceux qui aiment les arts et qui révèrent la mémoire de Molière accueilleraient cette souscription avec faveur et s'intéresseraient à ce qu'elle fût rapidement productive : du moins c'est ma conviction,

et je souhaite vivement que vous la partagiez.

D'autres que moi, Monsieur le Préfet, auraient sans doute plus de titres pour vous entretenir de ce projet, qui avait déjà occupé le célèbre Lekain[1]; mais si la France entière s'enorgueillit du nom de Molière, il sera toujours plus particulièrement cher aux comédiens. Molière fut tout à la fois leur camarade et leur père, et je crois obéir à un sentiment respectueux et presque filial en vous proposant de réunir au projet de l'administration celui d'un monument que nous serions si glorieux de voir enfin élever au grand génie qui, depuis deux siècles, attend cette justice.

J'ai l'honneur, etc...

REGNIER,

Sociétaire du Théâtre-Français.

1. En 1773, Lekain avait déjà émis l'idée d'élever une statue à Molière. La Comédie-Française donna à cet effet une représentation dont le produit fut dérisoire.... « Les belles dames et les gens du bel air, dit Lekain dans ses *Mémoires*, ne firent pas la moindre attention à la représentation. Aussi ce bénéfice qui, dans les villes d'Athènes, de Rome et de Londres, aurait suffi pour subvenir à la dépense projetée, ne s'éleva qu'à 3,600 livres ou environ. Il fallut qu'à la honte des riches et des égoïstes les comédiens complétassent le reste. » On dut alors se borner à un buste pour le foyer public du théâtre.

Le *Moniteur* du 25 mars 1838 étonna bien Regnier en reproduisant cette lettre, et surtout en la faisant suivre d'une réponse favorable du Préfet de la Seine à son adresse. Une commission fut immédiatement instituée sous la présidence de M. Alex. Duval[1]; le Conseil municipal se montra généreux et complaisant, l'État accorda un crédit de 100,000 francs applicable aux frais du monument; de toutes parts les souscriptions affluèrent, et enfin, le 15 janvier 1844, eut lieu la cérémonie de l'inauguration[2]. C'était le jour du 222e anniversaire de la naissance de Molière.

1. La commission comptait trente et un membres : le Théâtre-Français y était représenté par M. Buloz, commissaire royal, Vedel, directeur et MM. Desmousseaux, Ligier, Menjaud, Monrose, Périer, Regnier et Samson, sociétaires.
2. La statue de Molière est de Seurre aîné : les deux statues, la Comédie enjouée (celle de gauche) et la Comédie sérieuse (celle de droite), sont dues au ciseau de Pradier. L'ensemble du monument a eu M. Visconti pour architecte.

Le soir, la Comédie-Française donna à cette occasion une grande représentation [1], où M. Regnier joua pour la première fois le *Præses* dans la cérémonie du *Malade imaginaire*.

[1]. Voir aux Appendices.

VI

En 1868, après trente-sept années de services continus à la Comédie-Française, auxquels s'ajoutaient six années de représentations sur les théâtres de province, Regnier, qui avait alors soixante ans, éprouva le besoin du repos et de la retraite. Il fit à ce moment une première tentative auprès de ses camarades pour obtenir d'eux qu'ils ne vissent pas son départ avec un trop vif déplaisir. On trouvera aux Appendices la reproduction des lettres qui furent alors échangées entre le sympathique artiste et les membres du Comité du Théâtre-Français. La lettre des artistes membres du Comité demeurera pour M. Regnier l'un des

documents les plus précieux qui se rapportent à l'histoire de sa longue et brillante carrière. Ses camarades lui exprimaient dans cette lettre de tels sentiments de regrets, et en des termes à la fois si affectueux et si flatteurs, en même temps qu'ils lui adressaient de si instantes supplications pour qu'il consentît à partager encore leurs travaux, que, tout ému, tout heureux de ces marques si précieuses de l'estime de ses camarades, M. Regnier se laissa vaincre et persuader. Il revint sur la décision qu'il avait cru devoir prendre, remettant encore à quelques années l'heure définitive d'une retraite que l'état présent de sa santé et les fatigues d'une aussi longue carrière lui rendaient de jour en jour plus nécessaire. Il continua donc au théâtre son service habituel, qu'interrompirent seuls les événements de la triste année 1870. La suspension prolongée des représentations régulières l'éloigna de la Comédie, et il

n'y reparut plus que le soir de sa dernière représentation, qui fut donnée à son bénéfice et à l'occasion de sa retraite, qu'il prit cette fois irrévocablement.

C'est le mercredi 10 avril 1872 qu'eut lieu cette représentation. L'éminent artiste joua pour la dernière fois sur la scène de la rue de Richelieu, où il avait si souvent triomphé, trois des rôles les plus applaudis de son répertoire : Figaro, de la *Folle Journée*, Pancrace, du *Mariage forcé*, et Noël, de *La Joie fait peur*[1]. Figaro, c'était le rôle dans lequel il avait débuté à la Comédie-Française, il y avait déjà quarante et un ans écoulés!... Il terminait sa carrière par ce même rôle qui avait vu naître sa renommée, et qu'il avait joué tant de fois[2]. Pancrace,

1. Voir aux Appendices le programme-complet de la représentation.

2. Nous lisons dans une lettre à nous adressée par M. Regnier, le 29 juillet 1869 :

« C'est Préville qui a créé le rôle de Figaro, Dugazon

du *Mariage forcé*, était aussi l'un de ces personnages dans lesquels il s'incarnait le plus complétement. Enfin Noël, de *La Joie fait peur*, était le rôle le plus populaire du populaire comédien. Que de bravos l'accueillirent quand il entra en scène sous le costume du preste Figaro! Ils l'accompagnèrent jusqu'à la fin de cette belle et pénible soirée.

J'insiste sur ce dernier mot : c'était en effet une soirée d'adieu, l'acteur aimé se montrait pour la dernière fois devant le public qui, pendant un si grand nombre d'années, l'avait suivi, encouragé et acclamé; c'était un adieu sans retour. Nous voulions en douter : il nous semblait qu'un

a pris le rôle immédiatement après lui, puis, par ordre de date, les principaux acteurs qui l'ont successivement joué sont : Dazincourt, Thénard, Monrose père, Samson, Regnier, Got, Coquelin. J'ajoute, en ce qui me regarde, qu'en raison du long temps que j'ai vécu à notre théâtre, je suis peut-être un des acteurs qui l'aient le plus joué. »

artiste, toujours si jeune, si admirablement en possession complète de son talent, pouvait longtemps encore charmer la foule et servir par son exemple à l'éducation des futurs interprètes des classiques du théâtre. Il n'en est pas ainsi : dans une lettre récente, en réponse à l'article d'un journal qui — d'ailleurs avec une certaine apparence de vérité — assurait qu'il allait prochainement reparaître sur une scène secondaire [1], M. Regnier a affirmé qu'il avait renoncé bien définitivement au théâtre. Sa perte est donc irrévocable ! Mais, — et c'est le vœu que bien d'autres que nous ont déjà publiquement exprimé, —qu'un tel maître, s'il ne nous est plus donné de le revoir sur la scène qu'il a si longtemps illustrée, consente à former encore,

[1]. Une proposition en ce sens avait en effet été indirectement faite à M. Regnier.

pour l'amusement et le charme de notre esprit, des élèves qui nous rappellent toujours les saines et pures traditions de sa glorieuse école !

Mai 1872.

APPENDICES

REPRÉSENTATIONS

antérieures à l'entrée à la Comédie-Française.

THÉATRE DE L'IMPÉRATRICE

(Odéon)

1811. *Paris, Rome et Vienne,* à-propos en trois actes, composé par A. de Rougemont pour la naissance du roi de Rome. (Rôle du roi de Rome.)

THÉATRE DE MONTMARTRE.

1826. *L'Agiotage,* comédie de Picard et Empis. (Rôle de Laurent.)

Quelques représentations seulement.

THÉATRE DE VERSAILLES.

1826. *Les Jeux de l'Amour et du Hasard,* comédie de Marivaux. (Rôle de Pasquin.)

Cette représentation était donnée par les artistes du Théâtre-Français, au bénéfice d'Horace Meyer, Hollandais que protégeait M^{lle} Duchesnois. M. Horace Meyer s'occupait de littérature et de théâtre : il était l'auteur d'une traduction de Schiller et avait dirigé, comme associé de M. Montigny, le théâtre de l'Ambigu. Dans cette soirée M^{lle} Duchesnois joua au bénéfice de son protégé le rôle de Phèdre dans la tragédie de Racine.

Je cite surtout cette représentation parce qu'elle eut sur l'avenir de Regnier une influence décisive. En effet, le baron Taylor, alors commissaire du Roi près le Théâtre-Français, eut l'idée, au défaut de Cartigny ou de Monrose, qui auraient dû interpréter le rôle de Pasquin dans la comédie de Marivaux, de faire jouer ce rôle par Regnier, qu'il savait se destiner au théâtre. La tentative eut un plein succès, et le débutant novice sut se faire applaudir aux côtés mêmes des plus illustres acteurs de la Comédie-Française. En revanche, ceux-ci donnèrent à la famille de Regnier le conseil de lui laisser suivre ce qu'il croyait être sa vocation. Dès lors, et sans que les siens y missent opposition, le jeune Regnier put s'abandonner à la réalisation des projets d'avenir qu'il avait ormés.

THÉATRE DE METZ.

1827. *L'École des Vieillards*, de Casimir Delavigne. (Rôle de Valentin [1].)

« Regnier a joué le rôle de Valentin d'une manière satisfaisante. Il est encore très-jeune ; mais il a le précieux avantage d'appartenir à une artiste de la Comédie-Française et par conséquent d'avoir connu de bonne heure les véritables traditions, ayant eu constamment sous les yeux les modèles de la scène française. Sortant d'une telle école, il aura sucé les vrais principes d'un art qui, tous les jours, voit malheureusement éclaircir les rangs de ceux qui l'ont porté si loin et qui l'ont cultivé avec tant de succès. » — (*La Moselle*, 5 mai 1827.)

Le séjour de M. Regnier au théâtre de Metz fut des plus laborieux. Durant dix mois le jeune artiste se montra dans cent vingt rôles différents, jouant tous les genres, la comédie, le vaudeville, le drame et même la tragédie. Dans cette même année, M. Regnier, étant en représen-

[1]. C'est le rôle de début de M. Regnier au théâtre de Metz. Je cite l'article qui rendit compte de ce premier début ; c'est aussi le premier article qui ait été écrit sur Regnier. Je donne successivement quelques-uns des articles de ces quatre années de début dans la carrière théâtrale ; ils ont, à mon sens, un grand intérêt. On y trouve, en effet, déjà constatées et appréciées dans leur germe les précieuses et rares qualités qui ont depuis si éminemment distingué M. Regnier.

tation à Thionville, joue Tartufe dans le chef-d'œuvre de Molière : l'excellent comédien n'a jamais paru dans ce rôle au Théâtre-Français. Je trouve également dans la liste des personnages qu'il reprit alors au théâtre de Metz le *Bourgeois Gentilhomme*, rôle de M. Jourdain, qu'il n'aborda à la Comédie-Française que tout à fait dans ces dernières années.

THÉATRE DE NANTES.

M. Regnier fait une assez longue station au théâtre de Nantes. Il y joue de 1828 à 1831. Il reprend sur cette scène, alors l'une des plus importantes de la province, non-seulement certains des rôles qu'il a déjà joués à Metz, mais encore tous ceux de son emploi dans les pièces nouvelles récemment représentées à Paris.

Voltaire chez les Capucins, vaudeville. (Rôle de Voltaire.)

« Au résumé, ce que je trouve de plus plaisant dans cette débauche d'esprit, c'est la figure de M. de Voltaire grimaçant au mieux sur les épaules de M. Regnier avec son caustique sourire et son regard malin. Un vieux amateur, qui a porté en triomphe le grand homme après la représentation d'*Irène*, avouait que c'était le portrait le plus spirituel qu'on eût pu faire jusqu'ici du père de la *Pucelle*. C'est que M. Regnier conçoit un caractère en artiste et grime un portrait en peintre. »— (Journaux de Nantes.)

La Fausse Agnès, comédie.

« Regnier a été d'un comique fort divertissant. » — (Journaux de Nantes, 1829.)

Un Dernier Jour de fortune, vaudeville en un acte de MM. Scribe et Dupaty.

« ... M. Regnier occupe constamment la scène et sa verve chaleureuse ne l'abandonne pas un seul instant. Il joue d'inspiration, secondé par une physionomie mobile et spirituelle, une intelligence profonde ; il connait l'art de « fouetter » le couplet, de jeter un trait, d'enlever une situation. Que l'on joigne maintenant à ces heureuses qualités un amour passionné pour son art, et certes on peut prédire à M. Regnier un bel avenir. » — (Journal *la Revue de l'Ouest*.)

L'Avocat Pathelin, comédie en trois actes.

« Regnier s'est montré excellent comique et comédien expérimenté. » — (*Revue de l'Ouest*, 26 août 1829.)

M. Jovial, vaudeville.

« Regnier a joué et chanté le rôle de l'huissier avec une verve entrainante. La fortune de notre Vaudeville paraît devoir être son partage, et ceux qui ont donné des regrets à l'acteur qui était en possession de jouer avant lui le rôle de M. Jovial ont dû demeurer convaincus qu'il a sur celui-ci la supériorité que devait nécessairement avoir un comique qui médite, qui conçoit ses rôles, sur un

singe qui se bornait à traduire les siens en farces. » — (E. Merson.)

« Il est impossible de jouer avec plus d'abandon et de verve : décidément M. Regnier va devenir la providence du Vaudeville. » — (*Revue de l'Ouest*, 26 août 1829.)

Jean, comédie de Théaulon.

« M. Regnier s'est montré acteur plein d'originalité, de comique, de verve ; il connaît l'art de chauffer la scène et fait rire aux larmes. » — (*Le Breton*, 12 novembre 1829.)

La Mère et la Fille, comédie d'Empis et de Mazères.

... « Je dois une mention particulière à Regnier pour la manière originale et vive dont il a créé le personnage de Verdier. Il est impossible de rendre ce Don Juan de quarante-cinq ans avec une vérité plus caustique, avec une expression plus méchamment tracassière. Il y avait jusque dans son silence, jusque dans ses moindres mouvements, quelque chose de Méphistophélès devenu homme de bonne société. » — (Emile Souvestre, *Le Breton*, 2 mars 1831.)

Voici enfin deux extraits d'articles où sont mises en évidence, d'une manière plus générale, les brillantes qualités du débutant :

« Homme d'esprit et de mérite, comédien plein de verve et d'intelligence, comique sans charge et toujours naturel, M. Regnier ne sera pas longtemps à devenir l'acteur en vogue. M. Regnier n'est au-dessous d'aucun des

sujets de son genre dont le nom seul fait recette, et dans quelques années, Nantes s'enorgueillira d'en avoir doté la capitale. » — (*L'Ami de la Charte,* 16 avril 1831.)

LE COMÉDIEN REGNIER

« Au moment où il quitte notre ville pour aller dans la capitale, nous ne pouvons laisser partir M. Regnier sans lui faire nos adieux, sans rendre justice à son activité laborieuse et à son talent. Petit, maigre, un peu fluet, jeune homme de bon ton et de bonne société, aux manières élégantes et distinguées hors du théâtre, il est toujours dans son rôle sur la scène. Personne, même à Paris, ne possède à un plus haut degré l'art de se grimer..... Aujourd'hui c'est un comédien ; il a de la verve et de l'entrainement, il chauffe la scène et ranime fortement notre public dont il est l'acteur par excellence... il est déjà, à vingt-trois ans, un vieil artiste, propre à tout, qui doit faire la fortune du théâtre et des auteurs qui sauront l'utiliser. M. Regnier emporte avec lui les regrets et l'estime des habitants de Nantes : ils rediront longtemps le plaisir qu'ils avaient à le voir sur la scène et le charme de sa société.

« C'est un jeune homme de vingt-trois ans, avec toutes les illusions de son âge, rêvant gloire, bonheur, liberté, cultivant tous les arts et rapportant toutes ses études à sa profession ; plein de cette originalité, de ces saillies qui sont le véritable esprit, et du reste sans morgue, sans prétention. Aux jours de Juillet il prévoyait que la révolution achèverait la ruine de sa profession, et cependant, quoiqu'il fût malade et se trainant à peine, il fallut l'arrêter

pour l'empêcher de se compromettre et de se faire agresseur dans un moment inopportun et sans utilité pour son parti. » — (*Le Breton*, du 21 avril 1831.)

Cet article est du docteur Guépin, que nous avons vu, en ces derniers temps, nommé préfet par le gouvernement issu de la révolution du 4 septembre.

Dans la longue liste des pièces jouées alors par Regnier au théâtre de Nantes, je trouve une comédie en cinq actes, *l'École des Jeunes Gens*, de M. Anselme Fleury, depuis membre du Corps législatif sous le deuxième Empire. Elle fut représentée en 1829.

Je veux citer à part, et avec un peu plus de détails, comme curiosité rétrospective, une petite pièce d'à-propos, la *Joie d'un faubourg*, composée et représentée sur le théâtre de Nantes, à l'occasion du passage de la duchesse de Berry dans la ville. La banalité des « compliments » dont fourmillait cet à-propos officiel s'est retrouvée depuis, à dose égale, dans tous ceux qui durent le jour à de semblables circonstances.

Dans la *Joie d'un faubourg*, M. Regnier jouait le personnage de Francœur. Je trouve dans le rôle, qui est d'une grande insignifiance d'ailleurs, plusieurs couplets adressés directement à la duchesse, présente à la représentation. Je citerai le suivant :

Air : Quel bel enfant ! du *Devin du Village*.

Ton fils, ô courageuse mère,
Comble notre espoir et le tien,
De nos neveux il est le père,
Lui qui n'a pas connu le sien !
 Notre belle armée,
 D'honneur animée,
Dit tous les jours en le voyant :
Le bel enfant !... le bel enfant !...

La pièce se terminait par une sorte d'apothéose amenée par ces derniers mots de Francœur :

« Voici notre petite fête finie ; c'est à nos cœurs à faire le reste. Que vous inspirent-ils ? »

Alors la toile du fond se levait, on voyait le buste du duc de Bordeaux entouré de feuillages, et les chœurs chantaient la ronde suivante, sur l'air : *Ah le bel oiseau, maman !*

Dans ce jour,
De notre amour
Montrons le zèle
 Fidèle.
Mais ce jour
Pour notre amour
Va nous paraître bien court !

> *France, le royal enfant*
> *D'espérance nous transporte ;*
> *Il est, comme Henri le Grand,*
> *Le fils de la femme forte !*
> *Dans ce jour, etc.*

La révolution de 1830 porta un coup fatal au théâtre de Nantes. La direction se trouva bientôt dans l'impossibilité de payer aux acteurs les maigres appointements qu'elle leur servait [1]. Elle dut même se retirer, et la troupe se mit en société pour donner des représentations. Peu après Regnier signa son engagement avec le théâtre du Palais-Royal, à Paris.

THÉATRE DU PALAIS-ROYAL.

La troupe de ce théâtre était alors l'une des meilleures de Paris. Je copie la liste des artistes qui la composaient :

MM. Dormeuil. — Lepeintre aîné. — Sam-

1. Regnier avait alors 2,400 francs d'appointement.

son. — Paul Minet. — Belleville. — Dangremont. — Regnier. — Alard. — Sainville. — Auguste Rolland. — Beau. — Boutin. — Gaston. — Derval.

M^{mes} Dormeuil. — Déjazet. — Théodore. — Tobi. — Baroyer. — Couturier. — Pernon. — Levasseur. — Leclère. — Élomire. — Vernet.

M. Regnier débute le 6 juin 1831 [1].

Spectacle d'ouverture.

Ils n'ouvriront pas, prologue de Bayard, Brazier et Melesville.

L'Audience du prince, un acte de Villeneuve et Anicet (Bourgeois).

[1]. Il était engagé pour trois ans au Palais-Royal, moyennant 3,000 fr. pour la première année, 3,400 fr. pour la deuxième et 3,600 fr. pour la troisième. L'engagement est signé « J.-J. Comtat-Desfontaines »; nom véritable du directeur du théâtre, plus connu sous son pseudonyme de Dormeuil.

M. Regnier ne joua que quelques pièces à ce théâtre. Je signalerai entre autres :

Voltaire à Francfort, un acte de Brazier et Oury.

Le Salon de 1831, revue de Brazier, Bayard et Varner.

M. Regnier y jouait le rôle d'un prince russe nommé Oursikof.

Le Voleur, un acte de Carmouche et de Courcy.

Louis XV chez M^{me} du Barry, un acte d'Anicet Bourgeois et Vanderburck. La pièce portait d'abord le titre de *Cotillon III,* que la censure n'autorisa pas.

Les Jeunes Bonnes et les Vieux Garçons, un acte de Desvergers et Varin.

Ce fut dans cette pièce qu'eut lieu au Palais-Royal la dernière création de M. Regnier.

Le jeune comédien aspirait à de plus hautes destinées. Le directeur du Palais-Royal, M. Dor-

meuil, l'encouragea dans la voie nouvelle où il voulait entrer, en résiliant spontanément l'engagement qui liait Regnier à son théâtre, « sous la condition expresse qu'il entrerait à la Comédie-Française ».

II

LISTE GÉNÉRALE
DES
ROLES CRÉÉS OU REPRIS

PAR M. REGNIER

A la Comédie-Française[1].

1831

1. — 6 novembre. *Le Mariage de Figaro*, comédie en cinq actes de Beaumarchais. (Figaro.)

[1]. J'ai relevé moi-même, sur les registres journaliers des représentations conservés aux archives de la Comédie-Française, les documents qui suivent. M. Léon Guillard, l'archiviste du théâtre, me les a communiqués avec un empressement aimable dont je tiens à le remercier publiquement. Je dois aussi une part de gratitude au secrétaire de la Comédie, M. Verteuil, qui m'a confié le registre des séances du comité. J'avais d'ailleurs, maintes fois déjà, éprouvé les effets de leurs bons offices, et je saisis cette occasion de constater que, s'il n'est point de dépôt

2. — 8 novembre. *Le Barbier de Séville*, comédie en quatre actes de Beaumarchais. (Figaro.)

3. — 9 novembre. *La Petite Ville*, comédie en quatre actes de Picard. (Rifflard.)

4. — 10 novembre. *L'École des Vieillards*, comédie en cinq actes, en vers, de Casimir Delavigne. (Valentin.)

5. — 11 novembre. *Les Jeux de l'Amour et du Hasard*, comédie en trois actes de Marivaux. (Pasquin.)

6. — 12 novembre. *Le Dépit amoureux*, comédie en cinq actes de Molière. (Gros-René.)

7. — 16 novembre. *Le Vieux Célibataire*, comédie en cinq actes de Collin d'Harleville. (Ambroise.)

8. — 18 novembre. *Dominique le Possédé*, co-

d'archives plus riche, plus précieux et plus complet que celui de la Comédie-Française, il n'en est pas non plus où les communications soient faites avec plus d'urbanité et de complaisance.

médie en trois actes de d'Épagny et Dupin. (Laurent.)

9. — 20 novembre. La même. (Georges.)

10. — 25 novembre. *L'Avare*, comédie en cinq actes de Molière. (Maître Simon.)

11. — 28 novembre. Première représentation de *Pierre III*, drame en cinq actes, en vers, de Victor Escousse. (Un soldat[1].)

12. — 4 décembre. *Les Marionnettes*, comédie en cinq actes de Picard. (Léonard.)

13. — 5 décembre. *Les Trois Quartiers*, comédie en trois actes de Picard et Mazères. (Desprez.)

14. — 15 décembre. *L'Abbé de l'Épée*, comédie en cinq actes de Bouilly. (Dominique.)

15. — 16 décembre. *Le Malade imaginaire*, comédie en cinq actes de Molière. (Purgon.)

1. Le rôle avait trois vers. On sait que le malheureux Escousse se suicida à la suite de l'insuccès de ses drames.

16. — 22 décembre. *Les Étourdis*, comédie en trois actes, en vers, d'Andrieux. (Deschamps.)

17. — 22 décembre. *Les Fourberies de Scapin*, comédie en trois actes de Molière. (Scapin.)

18. — 23 décembre. *L'Hôtel garni*, comédie en un acte, en vers, de Désaugiers et Gentil. (Gaillard.)

19. — 23 décembre. *Les Préventions*, comédie en un acte de d'Épagny. (Gaspard.)

20. — 25 décembre. *Les Héritiers*, comédie en un acte d'Alex. Duval. (Duperront.)

21. — 29 décembre. *Le Misanthrope*, comédie en cinq actes, en vers, de Molière. (Dubois.)

1832

22. — 3 janvier. *La Gageure imprévue*, comédie en un acte de Sedaine. (La Fleur.)

23. — 8 janvier. *Henri III et sa cour*, drame en

cinq actes, en prose, d'Alex. Dumas. (Bussy-Leclerc.)

24. — 11 janvier. Première représentation de *Le Prince et la Grisette*, comédie en trois actes de Creusé de Lesser. (Blaise.)

25. — 16 janvier. *Le Philosophe sans le savoir*, comédie en cinq actes de Sedaine. (Le valet de Vanderck fils[1].)

26. — 19 janvier. *Brueys et Palaprat*, comédie en un acte d'Étienne. (Grapin.)

27. — 19 janvier. *Les Rivaux d'eux-mêmes*, comédie en un acte de Pigault-Lebrun. (Dupont.)

28. — 19 janvier. *Le Legs*, comédie en un acte de Marivaux. (L'Épine.)

29. — 20 janvier. *La Femme juge et partie*, comédie en cinq actes[2] de Montfleury. (Bernadille.)

1. Dans une représentation au bénéfice de Mlle Dupuis.
2. Remise en trois actes par Onésime Leroy.

30. — 21 janvier. *Les Fausses Confidences*, comédie en trois actes de Marivaux. (Alain.)

31. — 30 janvier. *Les Plaideurs sans procès*, comédie en trois actes, en vers, d'Étienne. (Floridor.)

32. — 5 février. *Les Plaideurs*, comédie en trois actes, en vers, de Racine. (Petit-Jean.)

33. — 5 février. *Les Fourberies de Scapin*, comédie en trois actes de Molière. (Sylvestre.)

34. — 9 février. Première représentation de *Louis XI*, tragédie en cinq actes de Casimir Delavigne. (Didier[1].)

35. — 17 février. *L'Agiotage*, comédie en cinq actes de Picard et Empis. (Germeau.)

36. — 19 février. *L'Étourdi*, comédie en cinq actes, en vers, de Molière. (Ergaste.)

37. — 24 février. *Monsieur de Pourceaugnac*,

1. Le rôle a six vers.

comédie-ballet en trois actes de Molière. (Le deuxième musicien.)

38. — 9 mars. *Le Mari à bonnes fortunes*, comédie en cinq actes de Casimir Bonjour. (Francisque.)

39. — 14 mars. *Les Fausses Confidences*, comédie en trois actes de Marivaux. (Lubin.)

40. — 19 mars. *Louis XI*, tragédie en cinq actes de Cas. Delavigne. (Marcel.)

41. — 28 mars. *Les Châteaux en Espagne*, comédie en cinq actes, en vers, de Collin d'Harleville. (Victor.)

42. — 1ᵉʳ avril. *Valérie*, comédie en trois actes de Scribe et Mélesville. (Ambroise.)

43. — 8 avril. *Les Projets de mariage*, comédie en un acte d'Alex. Duval. (Pedro.)

44. — 9 avril. *Les Deux Anglais*, comédie en trois actes de Merville. (Benjamin.)

45. — 10 avril. *Le Médecin malgré lui*, comédie en trois actes de Molière. (Sganarelle.)

46. — 13 avril. *Guerre ouverte,* comédie en trois actes de Dumaniant. (Frontin.)

47. — 26 avril. *Louis XI,* tragédie en cinq actes de Cas. Delavigne. (Olivier.)

48. — 27 avril. *Don Juan ou le Festin de Pierre,* comédie en cinq actes de Molière. (Sganarelle.)

49. — 10 mai. *Crispin rival de son maître,* comédie en un acte de Lesage. (La Branche.)

50. — 12 mai. *Les Ricochets,* comédie en un acte de Picard. (Gabriel.)

51. — 26 mai. *Turcaret,* comédie en cinq actes de Le Sage. (M. Furet.)

52. — 13 juin. Première représentation (au Théâtre-Français) : *Les Comédiens,* comédie en cinq actes de Casimir Delavigne. (Lord Pembrock[1].)

53. — 7 juillet. *Les Folies amoureuses,* comédie

1. La première représentation fut donnée à l'Odéon, le 6 janvier 1820.

en trois actes, en vers, avec prologue et divertissement, de Regnard. (Crispin.)

54. — 13 juillet. *Le Tyran domestique*, comédie en cinq actes d'Al. Duval. (Picard.)

55. — 16 juillet. *Le Muet*, comédie en cinq actes de Brueys et Palaprat. (Simon.)

56. — 22 juillet. *Les Bourgeoises de qualité*, comédie en cinq actes de Dancourt. (L'Olive.)

57. — 3 août. *La Femme jalouse*, comédie en cinq actes de Desforges. (Blaisot.)

58. — 5 août. *Les Femmes savantes*, comédie en cinq actes de Molière. (Vadius.)

59. — 26 août. *Misanthropie et Repentir*, drame de Kotzebue, traduit par M^{me} Molé. (Bittermann.)

60. — 2 septembre. *L'Alcade de Molorido*, comédie en cinq actes de Picard. (Tifador.)

61. — 5 septembre. *La Métromanie*, comédie en cinq actes de Piron. (Mondor.)

62. — 11 septembre. Première représentation de *Clotilde*, drame en cinq actes de Fréd. Soulié et Ad. Bossange. (Vincent.)

63. — 24 septembre. *Les Deux Frères*, drame de Kotzebue, traduit et mis en quatre actes par Patrat. (Raffer.)

64. — 1er octobre. *Le Collatéral*, comédie en cinq actes de Picard. (André.)

65. — 5 octobre. Première représentation de *Le Voyage interrompu*, comédie en quatre actes de Picard. (Bernard.)

66. — 12 octobre. *Le Vieux Célibataire*, comédie en cinq actes de Collin d'Harleville. (Georges.)

67. — 12 novembre. Première représentation de *Voltaire et Madame de Pompadour*, comédie en trois actes, en prose, de Lafitte et Desnoyers. (Chamilly[1].)

1. A cette époque le théâtre de l'Odéon (second théâtre français) dépendait de la direction de la Comédie-Française, et la troupe de ce dernier théâtre les desservait tous

68. — 22 novembre. Première représentation de *Le Roi s'amuse*, drame en cinq actes, en vers, de M. Victor Hugo. (Un gentilhomme[1].)

69. — 6 décembre. *Tartufe*, comédie en cinq actes, en vers, de Molière. (M. Loyal.)

70. — 11 décembre. *Le Mari et l'Amant*, comédie en un acte de Vial. (Frontin.)

71. — 17 décembre. *Les Deux Pages*, comédie en deux actes, avec musique, de Dezède. (L'Anglais[2].)

les deux. La première représentation de *Voltaire et Madame de Pompadour* eut lieu le même soir sur les deux théâtres. La pièce eut assez de succès rue de Richelieu ; mais quand les mêmes acteurs allèrent ensuite la jouer à l'Odéon, elle y fut fort mal accueillie et malmenée par le public.

1. Ce drame ne fut joué que cette seule fois. Voir *Victor Hugo raconté par un témoin de sa vie*, tome II. Paris, Lacroix et Verbœckowen, 1867. Le rôle créé par Regnier n'a que trois vers.

2. Ce Dezède ou Dezaide, car il avait un état civil fort irrégulier, datait du milieu du siècle dernier. Son opéra des *Deux Pages* eut un tel succès qu'il lui donna une suite, moins heureuse, sous ce titre *Ferdinand*. Dezède ne connaissait pas le lieu de sa naissance et pas même sa nationalité. Il était selon les uns né en Allemagne,

72. — 22 décembre. *Le Babillard*, comédie en un acte de Boissy. (Lafleur[1].)

1833

73. — 12 janvier. *L'Avocat Pathelin*, comédie en trois actes de Brueys et Palaprat. (Berthelin.)

74. — 15 janvier. Représentation au bénéfice de M. Menjaud (anniversaire de la naissance de Molière). *La Fête de Molière*, à-propos en un acte de Samson. (Mondorge.)

75. — 21 janvier. *Les Plaideurs*, comédie en trois actes, en vers, de Racine. (L'Intimé.)

76. — 15 janvier. *La Jalousie du Barbouillé*, comédie en un acte de Molière. (La Vallée.)

77. — 29 janvier. *Monsieur de Pourceaugnac*,

selon les autres originaire de Lyon. Lire sur sa vie la notice que lui a consacrée Fétis, dans la *Biographie Universelle des musiciens*, tome IIIe de la 2e édition. Paris, Firmin Didot, 1862.

1. Au bénéfice de Mlle Dupont.

comédie-ballet en trois actes de Molière. (Sbrigani.)

78. — 17 février. *Le Malade imaginaire*, comédie en cinq actes de Molière. (Thomas Diafoirus.)

79. — 8 mars. Première représentation de *Plus de peur que de mal*, comédie en un acte de M. H. Auger[1]. (Le Marquis.)

80. — 14 mars. *Les Suites d'un bal masqué*, comédie en un acte de Mme de Bawr. (Un valet.)

81. — 21 mars. *Le Médecin volant*, comédie en un acte de Molière. (Gros-René[2].)

82. — 27 mars. Première représentation de *Clarisse Harlowe*, drame en cinq actes de Dinaux. (Will.)

1. La pièce n'a pas été imprimée.
2. Cette pièce, ainsi que la *Jalousie du Barbouillé*, représentée le 15 janvier, était demeurée jusqu'alors inconnue et inédite. On les trouve dans les éditions postérieures de Molière, et notamment dans celles données par les librairies Hachette, Charpentier et Garnier.

83. — 29 mars. *Le Roman*, comédie en cinq actes de Delaville. (Rollin.)

84. — 21 avril. *L'École des Vieillards*, comédie en cinq actes de Casimir Delavigne. (Un laquais.)

85. — 22 avril. *L'École des Maris*, comédie en trois actes en vers de Molière. (Ergaste.)

86. — 7 mai. Première représentation de *La Conspiration de Cellamare*, comédie en trois actes de d'Épagny et Saint-Estebon. (Daverne[1].)

87. — 24 mai. Représentation au bénéfice de M. Samson. *Sganarelle ou le Cocu imaginaire*, comédie en un acte, en vers, de Molière. (Gros-René.)

88. — 29 mai. Première représentation, au Théâtre-Français, de *Luxe et Indigence*, pièce en cinq actes de d'Épagny. (Casaldi.)

89. — 28 juin. *Le Mariage de Figaro*, comédie en cinq actes de Beaumarchais. (Grippe-Soleil.)

1. La pièce n'a pas été imprimée.

90. — 9 juillet. Première représentation de *La Mort de Figaro*, comédie en cinq actes de M. Rosier. (Fido.)

91. — 17 juillet. Première représentation de *Le Marquis de Rieux*, comédie en trois actes de d'Épagny et Dupin. (Bernard[1].)

92. — 20 juillet. *La Jeune Femme colère*, comédie en un acte d'Étienne. (Germain[2].)

93. — 14 août. Première représentation, au Théâtre-Français, de *Le Mari de ma femme*, comédie en trois actes de M. Rosier. (Fontanges.)

94. — 4 septembre. *La Belle Fermière*, comédie en trois actes de Mme Simon-Candeilh. (Henri.)

95. — 4 septembre. *Le Grondeur*, comédie en trois actes de Brueys et Palaprat. (Mamurron.)

1. La pièce n'a pas été imprimée.
2. Au théâtre du Palais-Royal, à une représentation à bénéfice. La reprise de cette comédie n'eut lieu à la Comédie-Française que le 4 septembre suivant.

96. — 8 septembre. *Amphitryon*, comédie en trois actes, en vers, de Molière. (Mercure.)

97. — 10 septembre. *Le Barbier de Séville*, comédie en quatre actes de Beaumarchais. (L'Éveillé.)

98. — 14 octobre. Première représentation, au Théâtre-Français, de *L'Enfant trouvé*, comédie de Picard et Mazères. (Rafin.)

99. — 14 novembre. Première représentation de *Bertrand et Raton*, comédie en cinq actes de Scribe. (Jean.)

100. — 6 décembre. *La Fausse Agnès ou le Poëte campagnard*, comédie en trois actes de Destouches. (L'Olive[1].)

101. — 11 décembre. *Le Philinte de Molière*, comédie en cinq actes de Fabre d'Églantine. (Dubois.)

1. Au théâtre du Gymnase, dans une représentation à bénéfice.

102. — 15 décembre. *Clotilde*, drame en cinq actes de Fr. Soulié et Bossange. (Joseph.)

103. — 25 décembre. *Le Barbier de Séville*, comédie en quatre actes de Beaumarchais. (La Jeunesse.)

1834

104. — 13 février. *Édouard en Écosse*, pièce en trois actes d'Alex. Duval. (Tom.)

105. — 13 mars. Première représentation de *La Passion secrète*, comédie en trois actes de Scribe. (Victor.)

106. — 2 avril. *L'École des Femmes*, comédie en cinq actes, en vers, de Molière. (Un notaire.)

107. — 9 mai. *Henri III et sa cour*, drame en cinq actes d'Alex. Dumas. (Du Halde.)

108. — 8 juin. *Les Précieuses ridicules*, comédie en un acte de Molière. (Jodelet.)

109. — 16 juin. Première représentation, au

Théâtre-Français, de *La Mère et la Fille*, comédie en cinq actes d'Empis et Mazères. (Girard.)

110. — 2 août. *Heureuse comme une princesse*, comédie en deux actes d'Ancelot et Roux de Laborie. (Fagon[1].)

111. — 20 août. *La Dame et la Demoiselle*, comédie en quatre actes d'Empis et Mazères. (Louis[2].)

112. — 13 septembre. *L'École des Bourgeois*, comédie en trois actes de d'Allainval. (Pot-de-Vin.)

112 *bis*. — 11 octobre. *Un Dévouement*, comédie d'H. Auger. (Un valet.)

1835

113. — 28 janvier. *Les Ménechmes*, comédie en cinq actes, en vers, de Regnard. (Valentin.)

1. La première représentation avait eu lieu le 17 juillet précédent, et le rôle de Fagon, repris par Regnier, avait été créé par Samson.

2. *Note du registre* : « Il avait tant plu que le péristyle du théâtre avait été inondé, de sorte que la représentation dut être retardée d'une demi-heure. »

— 88 —

114. — 7 février. *Le Méchant*, comédie en cinq actes, en vers, de Gresset. (Frontin.)

115. — 16 mars. Première représentation de *Richelieu ou la Journée des Dupes*, comédie en cinq actes, en vers, de M. Lemercier. (Véronne[1].)

116. — 9 avril. Première représentation, au Théâtre-Français, de *Le Voyage à Dieppe*, comédie en trois actes de Waflard et Fulgence. (Lambert.)

117. — 18 mai. Première représentation de *Les Deux Mahométans*, comédie en un acte, en prose, de M. de la Verpillière. (Pedro[2].)

1. « Succès contesté », dit le registre. La pièce n'eut en effet que deux représentations.
2. *Note du registre* : « Pièce jouée en vertu d'un jugement du tribunal de commerce. » — La deuxième représentation eut lieu le 20 mai. Le registre constate que, pendant la pièce qui précédait les *Deux Mahométans*, l'auteur de cette dernière comédie fit remettre au directeur du théâtre une assignation à l'effet de faire rétablir dans son œuvre divers passages qu'on avait cru devoir supprimer. A cette deuxième représentation, on dut baisser le rideau avant la fin de la pièce, qui ne fut pas rejouée depuis.

118. — 10 juin. *Nanine ou le Préjugé vaincu*, comédie en trois actes, en vers, de Voltaire. (Germon.)

119. — 18 juin. *Le Retour imprévu*, comédie en un acte, en prose, de Regnard. (Jaquinet.)

120. — 23 juin. *Le Mariage forcé*, comédie en un acte de Molière. (Marphurius.)

121. — 4 juillet. *Crispin médecin*, comédie en trois actes de Hauteroche. (Marin.)

122. — 10 juillet. *Le Joueur*, comédie en cinq actes, en vers, de Regnard. (Le Marquis.)

123. — 13 juillet. Première représentation de *Jacques II*, drame en cinq actes, en prose, de Vanderburck. (Jerwis[1].)

124. — 14 juillet. *Le Mari retrouvé*, comédie en un acte de Dancourt. (Lépine.)

1. « Succès contesté », dit le registre. En effet, la pièce était jouée « en vertu d'un jugement du tribunal de commerce ». Le lendemain, l'auteur réduisit sa pièce en quatre actes pour la deuxième représentation.

8.

125. — 8 août. *Eugénie*, drame en cinq actes de Beaumarchais. (Drinck.)

126. — 8 août. *L'Amour médecin*, comédie-ballet en trois actes de Molière. (Desfonandrès.)

127. — 14 août. *Le Jeune Mari*, comédie en trois actes de Mazères. (John.)

128. — 17 août. *Misanthropie et Repentir*, drame de Kotzebue, traduit par M^{me} Molé. (Frantz.)

129. — 11 septembre. *Tom Jonès*, comédie en cinq actes de Desforges. (Patridje.)

130. — 17 octobre. Première représentation de *Don Juan d'Autriche*, comédie en cinq actes de Cas. Delavigne. (Raphaël[1].)

131. — 28 octobre. *Les Femmes savantes*, comédie en cinq actes, en vers, de Molière. (Trissotin.)

1. *Note du registre* : « Grand succès. »

132. — 11 novembre. *Le Vieux Célibataire,* comédie en cinq actes de Collin d'Harleville. (Le premier cousin.)

133. — 9 décembre. *La Critique de l'École des Femmes*, comédie en un acte de Molière. (Lysidas.)

1836

134. — 17 janvier. *La Comtesse d'Escarbagnas,* comédie en un acte de Molière. (Bobinet.)

135. — 25 janvier. Première représentation, au Théâtre-Français, de *Marino Faliero,* drame en cinq actes de Cas. Delavigne. (Pietro[1].

136. — 27 février. Première représentation de *Lord Nowart,* comédie en cinq actes d'Empis. (Arthur[2].)

1. « Grand succès », dit le registre. La pièce avait été représentée pour la première fois au théâtre de la Porte-Saint-Martin, le 30 septembre 1829.

2. *Note du registre :* « Succès. »

137. — 6 mars. *L'Amour médecin*, comédie-ballet en trois actes de Molière. (Tomès.)

138. — 11 avril. *Le Médecin malgré lui*, comédie en trois actes de Molière. (Robert.)

139. — 16 juillet. Première représentation, au Théâtre-Français, de *La Première Affaire*, comédie en trois actes de Merville. (Boniface.)

140. — 2 août. *Le Conteur*, comédie en trois actes de Picard. (Dupré.)

141. — 31 août. *Tartufe*, comédie en cinq actes, en vers, de Molière. (Un exempt.)

142. — 8 novembre. *Les Précieuses ridicules*, comédie en un acte de Molière. (Mascarille.)

143. — 30 décembre. Première représentation. *Le Maréchal de l'Empire*, comédie en un acte, en prose, de Merville. (Moncarvel[1].)

1. *Note du registre* : « Succès. »

1837

144. — 19 janvier. Première représentation de *La Camaraderie*, comédie en cinq actes de Scribe. (Oscar Rigaud[1].)

145. — 13 février. *Les Deux Gendres*, comédie en cinq actes d'Étienne. (Comtois.)

146. — 13 juin. *Le Misanthrope*, comédie en cinq actes, en vers, de Molière. (Un garde de la maréchaussée[2].)

147. — 28 juin. *Josselin et Guillemette*, comédie en un acte de d'Épagny et Dupin. (Josselin.)

148. — 4 octobre. *Le Lovelace*, comédie en cinq actes d'Alex. Duval. (Lafosse.)

1. *Note du registe* : « Grand succès. »
2. Lors de la représentation donnée, pour l'inauguration du musée de Versailles, dans la salle où siége actuellement l'Assemblée nationale. Le roi Louis-Philippe avait payé plus de 20,000 francs pour frais de costumes neufs en vue de cette représentation : ces costumes furent même si richement et admirablement exécutés que quelques-uns servent encore aujourd'hui à la Comédie-Française.

1838

149. — 20 janvier. Première représentation de la reprise de *Hernani*, drame en cinq actes, en vers, de Victor Hugo. (Don Ricardo.)

150. — 8 mars. Première représentation, au Théâtre-Français, de *Marion Delorme*, drame en cinq actes, en vers, de Victor Hugo. (Le Gracieux[1].)

151. — 16 juin. Première représentation de *Faute de s'entendre*, comédie en un acte de Duveyrier. (Blum[2].)

152. — 1er décembre. Première représentation de *La Popularité*, comédie en cinq actes de Cas. Delavigne. (Godwin.)

1. Drame joué pour la première fois à la Porte-Saint-Martin, le 11 août 1831.
2. Avec le deuxième début de Rachel dans *Cinna*, devant 558 francs de recette. Le premier avait eu lieu le 12 juin précédent dans *Horace*, avec une recette de 753 francs. Au mois d'octobre suivant les recettes de certaines représentations de Rachel dépassèrent 6,000 francs.

153. — 10 décembre. *Le Distrait*, comédie en cinq actes, en vers, de Regnard. (Carlin.)

154. — 2 janvier. *Monsieur de Pourceaugnac*, comédie-ballet en trois actes de Molière. (Le premier musicien.)

155. — 30 janvier. *Le Comité de bienfaisance*, comédie en un acte, en prose, de Ch. Duveyrier et Jules de Wailly. (André.)

156. — 18 février. Première représentation de *Les Serments*, comédie en trois actes, en vers, de M. Viennet. (Valentin.)

157. — 9 juin. *L'Amour et la Raison*, comédie de Pigault-Lebrun. (Dumont.)

158. — 13 septembre. *L'Épreuve nouvelle*, comédie en un acte de Marivaux. (Blaise.)

159. — 10 octobre. *L'Amant bourru*, comédie en trois actes de Monvel. (Saint-Germain.

1840

160. — 30 janvier. *L'École des Femmes*, comédie en cinq actes, en vers, de Molière. (Alain.)

161. — 10 janvier. *Le Cercle*, comédie en un acte de Poinsinet. (Damon[1].)

162. — 2 mars. *La Calomnie*, comédie en cinq actes de Scribe. (Coquenet[2].)

163. — 18 juin. Première représentation, au Théâtre-Français, de *La Maréchale d'Ancre*, drame en cinq actes, en prose, d'Alfred de Vigny. (Samuel[3].)

164. — 20 juillet. Première représentation de *Japhet ou la Recherche d'un père*, comédie en deux actes, en prose, de Scribe et Vanderburck. (Timothée[4].)

1. Dans une représentation au bénéfice de M^{lle} Mars, et pour le rachat de son congé ; Rubini et M^{lle} Pauline Garcia (M^m Viardot) chantèrent des fragments d'*Otello* de Rossini, et M^{lle} Rachel joua *Andromaque*. La recette s'éleva au chiffre, considérable pour l'époque, de 17.225 francs.

2. La première représentation avait eu lieu le 20 février, et c'est Samson qui avait créé le rôle de Coquenet.

3. Drame joué pour la première fois à l'Odéon, le 25 juin 1831.

4. *Note du registre* : « Succès. »

165. — 15 novembre. *Le Légataire universel*, comédie en cinq actes, en vers, de Regnard. (Crispin.)

166. — 24 décembre. *Georges Dandin ou le Mari confondu*, comédie en trois actes de Molière. (Lubin.)

1841

167. — 17 avril. Première représentation de *Le Conseiller rapporteur*, comédie en trois actes et en prose de Cas. Delavigne. (La Pommeraye.)

168. — 24 avril. Première représentation de *Le Chêne du Roi*, pièce en trois actes, en vers, de Soumet. (Wildrake[1].)

169. — 22 mai. *La Protectrice*, comédie en un acte, en prose, de MM. Souvestre et Brune. (Charles Borel[2].)

1. Le même soir on jouait, aussi pour la première fois, *Le Gladiateur*, cinq actes en vers, de la fille de Soumet, Mme Beuvain d Altenheym.

2. « Comédie d'un fond léger et hasardeux... vivacité

170. — 1ᵉʳ juin. Première représentation de *Un Mariage sous Louis XV*, comédie en cinq actes d'Alex. Dumas. (Jasmin.)

171. — 29 novembre. Première représentation de *Une Chaîne*, comédie en cinq actes de Scribe. (Ballandard.)

<center>1842</center>

172. — 22 février. *La Jeune Femme colère*, comédie en un acte d'Étienne. (Ambroise.)

173. — 11 avril. *La Fille d'honneur*, comédie en cinq actes d'Alex. Duval. (Le Chevalier[1].)

174. — 21 avril. Première représentation de *Oscar ou le Mari qui trompe sa femme*, comédie en trois actes de Scribe et Duveyrier. (Oscar Bonnivet.)

175. — 9 juin. Première représentation de *Un*

du dialogue... intérêt d'esprit et de style. » (TH. GAUTIER.)

1. Pour le deuxième début de Mˡˡᵉ Naptal, de son vrai nom Planat, devenue plus tard Mᵐᵉ Arnault. (V. mon *Dictionnaire des Pseudonymes*, 2ᵉ édit., Dentu).

Veuvage, comédie en trois actes de M. Samson. (Jolibois.)

176. — 29 octobre. *Crispin rival de son maître*, comédie en un acte de Lesage. (Crispin.)

177. — 29 novembre. Première représentation de *Le Fils de Cromwell ou Une Restauration*, comédie en cinq actes, en prose, de Scribe. (Ephraïm Kilseen.)

178. — 23 décembre. *La Fausse Agnès ou le Poëte campagnard*, comédie en trois actes de Destouches. (Des Mazures.)

1843

179. — 24 janvier. *Le Mariage forcé*, comédie en un acte de Molière. (Pancrace.)

180. — 18 février. *L'Enfant trouvé*, comédie en trois actes de Picard et Mazères. (Delbar.)

181. — 23 février. Première représentation de *Les*

Grands et les Petits, comédie en cinq actes de M. Harel[1]. (Fransoni.)

182. — 5 juillet. *Le Mari de ma femme,* comédie en trois actes de Rosier. (Belcourt neveu[2].)

183. — 25 juillet. Première représentation de *Les Demoiselles de Saint-Cyr,* comédie en cinq actes d'Alex. Dumas. (Dubouloy[3].)

1844

184. — 15 janvier. Représentation extraordinaire pour le 222ᵉ anniversaire de la naissance de Molière et pour l'inauguration de son monument et de sa statue dans la rue Richelieu[4].

1. Le fameux directeur de la Porte-Saint-Martin.
2. C'est là une erreur du registre : M. Regnier n'a jamais joué dans cette pièce que le rôle de Fontanges. (Voir n° 93.) Nous avons néanmoins mentionné le rôle pour reproduire la nomenclature complète de ceux qui figurent sur les registres du théâtre.
3. Pièce remise depuis en quatre actes, sur les indications et le travail de remaniement de M. Regnier. Elle est ainsi publiée dans le *Théâtre complet,* tome V, édition Michel Lévy, 1864.
4. On jouait encore *Tartufe,* et entre les deux pièces

Le Malade imaginaire, comédie en cinq actes de Molière. (Le Præses, dans la cérémonie.)

185. — 23 janvier. Première représentation de *Un Ménage Parisien*, comédie en cinq actes, en vers, de M. Bayard. (Salbris[1].)

186. — 15 février. *Le Voyage à Dieppe*, comédie en trois actes de Waflard et Fulgence. (Dupré.)

187. — 3 juin. Première représentation de *Le Mari à la campagne*, comédie en trois actes de Bayard et de Wailly. (Colombet[2].)

188. — 10 juillet. *La Camaraderie*, comédie en cinq actes de Scribe. (Bernardet.)

il y eut lecture d'une pièce de vers de M^{me} Louise Colet, *Le Monument de Molière*, couronnée par l'Académie française.

1. « Cette comédie a réussi très-fort, la donnée en est intéressante et vraie, et l'intrigue habilement conduite. » (TH. GAUTIER.)

2. *Note du registre :* « Grand succès. » — « Regnier s'est montré fort comique ; il a constamment tenu la salle en gaieté. » (TH. GAUTIER.)

189. — 23 octobre. Première représentation de *Le Béarnais,* comédie en trois actes, en prose, de Ferdinand Dugué. (Rapin.)

190. — 21 novembre. Première représentation de *Une Femme de quarante ans,* comédie en trois actes, en vers, de Galoppe d'Onquaire. (Vieux-bois.)

1845

191. — 25 février. Première représentation de *Le Gendre d'un millionnaire,* comédie en cinq actes, en prose, de Léonce et Moléri. (Chrétien[1].)

192. — 11 avril. Première représentation de *Madame de Lucenne ou Une Idée de belle-mère,* comédie en trois actes de M^{me} Achille Comte. (Hector.)

193. — 20 septembre. Première représentation de *L'Enseignement mutuel,* comédie en cinq actes,

[1]. « Cette pièce n'a pas obtenu la réussite qu'on en attendait. » (TH. GAUTIER.)

en prose, de MM. Ch. Desnoyers et Eug. Nus. (Potel[1].)

194. — 15 décembre. Première représentation. *La Famille Poisson*, comédie en un acte, en vers, de M. Samson. (Arnould[2].)

1846

195. — 1ᵉʳ avril. Première représentation de *Une Fille du régent*, comédie en cinq actes, avec prologue, de M. Alex. Dumas. (Dubois[3].)

196. — 22 septembre. Première représentation de *Don Guzman ou la Journée d'un séducteur*, comédie en cinq actes d'Adrien Decourcelles. (Spadillo.)

197. — 5 novembre. Première représentation de

1. Comédie mise en trois actes à la cinquième représentation.
2. *Note du registre* : « Grand succès. »
3. « Regnier a donné au rôle de Dubois un cachet très-original : il a été, tour à tour, fin, narquois et profond. » (Th. Gautier.)

Le Nœud gordien, comédie en cinq actes, en prose, de M^me Casamajor. (Saint-Pons.)

1847

198. — 15 janvier[1]. *Don Juan ou le Festin de Pierre*, comédie en cinq actes de Molière. (Pierrot.)

199. — 30 janvier. Première représentation de *Un Coup de lansquenet*, comédie en deux actes de Léon Laya. (Desrousseaux.)

200. — 16 avril. Première représentation de *Un Poëte*, pièce en cinq actes de Jules Barbier. (Antoine.)

201. — 29 octobre. Première représentation de *Les Aristocraties*, comédie en cinq actes, en vers, de M. Étienne Arago. (Dupré[2].)

202. — 13 décembre. Première représentation de

1. Pour l'anniversaire de la naissance de Molière.
2. « Regnier est fort divertissant dans son rôle. » (Th. Gautier.)

Un Château de cartes, comédie en cinq actes, en vers, de Bayard. (Durand.)

1848

203. — 22 janvier. Première représentation de *Le Puff ou Mensonge et Vérité*, comédie en cinq actes de Scribe. (Le comte de Marignan.)

204. — 23 mars. Première représentation de *L'Aventurière*, comédie en quatre actes, en vers, de M. Émile Augier. (Annibal.)

205. — 6 avril. *Le Roi attend*, prologue en un tableau de Georges Sand. (L'ombre de Beaumarchais[1].)

206. — 30 mai. Première représentation de *La Rue*

1. Représentation gratuite. Mlle Rachel joua *Horace*. On donna aussi le *Malade imaginaire* avec la cérémonie. M. Roger chanta un air patriotique : *La Jeune République*, de Pierre Dupont, musique de Mme Pauline Viardot. Les chœurs, composés de cent dix élèves du Conservatoire, exécutèrent le *Chant du départ*, et enfin Mlle Rachel chanta la *Marseillaise* avec accompagnement des mêmes chœurs.

Quincampoix, comédie en cinq actes d'Ancelot. (Blançay[1].)

207. — 10 juin. Première représentation de Les Frais de la guerre, comédie en trois actes de M. Léon Guillard. (Agénor.)

208. — 2 novembre. Première représentation de La Vieillesse de Richelieu, comédie en cinq actes de MM. Oct. Feuillet et P. Bocage. (Blaise.)

1849

209. — 6 janvier. Première représentation de La Corruption, comédie en trois actes, en vers, d'Amédée Lefebvre. (Valentin.)

210. — 10 février. L'Amitié des femmes, comédie en trois actes, en prose, de Mazères. (Robert.)

211. — 22 février. Première représentation de

1. « Œuvre qui, franchement, n'aurait pas dû paraître sur le Théâtre-Français. » (TH. GAUTIER.)

Louison, comédie en deux actes, en vers, d'Alfred de Musset. (Berthaud.)

212. — 19 mars. Première représentation de *La Paix à tout prix*, comédie en deux actes en vers de M. Serret. (Dupont.)

213. — 14 avril. Première représentation de *Adrienne Lecouvreur*, comédie en cinq actes de Scribe et Legouvé. (Michonnet.)

214. — 11 juillet. *Les Trois Quartiers*, comédie en trois actes de Picard et Mazères. (Desroziers.)

215. — 15 décembre. Première représentation de *Gabrielle*, comédie en cinq actes et en vers d'Émile Augier. (Julien Chabrière[1].)

1850

216. — 14 avril. *Les Deux Ménages*, comédie en

1. « Regnier est très-beau dans sa grande explosion du dernier acte. » (Th. Gautier.)

trois actes de Picard, Waflard et Fulgence. (Bourdeuil.)

217. — 31 août. Première représentation de *Héraclite et Démocrite*, pièce en deux actes, en vers, de M. Éd. Foussier. (Héraclite.)

218. — 15 octobre. Première représentation de *Les Contes de la Reine de Navarre*, comédie en cinq actes de Scribe. (Guattinara.)

1851

219. — 6 mars. Première représentation de *Christian et Marguerite*, comédie en un acte, en vers, d'Édouard Fournier et Pol Mercier. (Judicis.)

220. — 17 mars. Première représentation de *Bataille de Dames*, comédie en trois actes de Scribe et Legouvé. (Gustave.)

221. — 24 juin. Première représentation de *Les Bâtons flottants*, comédie en cinq actes, en vers, de Liadières. (Gilbert.)

222. — 4 novembre. Première représentation. *Mademoiselle de la Seiglière,* comédie en quatre actes de Jules Sandeau. (Destournelles.)

1852

223. — 19 février. Première représentation de *Diane,* drame en cinq actes, en vers, de M. Émile Augier. (Parnajon.)

224. — 24 décembre. Première représentation de *Le Cœur et la Dot,* comédie en cinq actes, en prose, de Mallefille. (Maître Chavarot[1].)

1853

225. — 10 février. Première représentation de *Lady Tartufe,* comédie en cinq actes et en prose de Mme Émile de Girardin. (Des Tourbières [2].)

1. La pièce fut reprise le 27 juin 1860, mais après avoir été remaniée et réduite en quatre actes.
2. Mlle Rachel créa le rôle de Mme de Blossac. La regrettée Émilie Dubois débuta dans cet ouvrage. L'Impé-

1854

226. — 13 janvier. Première représentation de Romulus, comédie en un acte d'Alexandre Dumas. (Docteur Wolf.)

227. — 6 février. Première représentation de Mon Étoile, comédie en un acte de Scribe. (De Paimpol [1].)

228. — 25 février. Première représentation de La Joie fait peur, comédie en un acte, en prose, de M^{me} E. de Girardin. (Noël [2].)

ratrice, mariée depuis quelques jours seulement, parut ce soir-là officiellement pour la première fois au Théâtre-Français. Lady Tartufe eut une reprise le 8 janvier 1857 : M^{me} Plessy joua cette fois le rôle créé par Rachel.

1. Premier début de M. Bressant au Théâtre-Français. Scribe avait composé Mon Étoile spécialement pour cette soirée.

2. « M. Regnier était admirablement grimé : il a porté le poids de toute la pièce avec un air de vieillesse juvénile qui a excité des transports dans le public : larmes, rire, joie, terreur, il sait tirer des âmes tous les sentiments qu'il lui plaît de faire naître. C'est, dans la comédie, un des meilleurs artistes que nous ayons aujourd'hui ; dans La Joie fait peur, il est et restera inimitable. » (ALFRED ASSELINE. Le Mousquetaire, 28 février 1854.)

229. — 29 novembre. Première représentation, au Théâtre-Français, de *Les Ennemis de la maison*, comédie en trois actes, en vers, de M. Cam. Doucet. (Reynal[1].)

1855

230. — 19 avril. Première représentation de *Péril en la demeure*, comédie en deux actes de M. Octave Feuillet. (De la Roseraie.)

231. — 19 novembre. Première représentation de *La Joconde*, comédie en cinq actes de MM. Paul Foucher et Regnier. (Desmoutiers.)

1856

232. — 2 juin. Première représentation de *Le Village*, comédie en un acte de M. Oct. Feuillet. (Rouvière.)

1857

233. — 14 février. Première représentation de

1. Pièce jouée d'abord à l'Odéon.

Un Vers de Virgile, comédie en deux actes de Mélesville. (Claudius Gouttman [1].)

234. — 22 juin. Les Comédiens, comédie en cinq actes de Cas. Delavigne. (Belrose.)

235. — 7 octobre. Première représentation de Le Pamphlet, comédie en deux actes, en prose, de E. Legouvé. (Don Guillen de Azagra.)

236. — 23 novembre. Première représentation de Le Fruit défendu, comédie en trois actes, en vers, de Camille Doucet. (Jalabert.)

1858

237. — 23 janvier. Première représentation de Feu Lionel ou Qui vivra verra, comédie en trois actes de Scribe et Potron. (Montgiron.)

1. Au lendemain de la représentation de cette pièce, M. Regnier reçut de son ami, M. Jules Ravenel, aujourd'hui conservateur à la Bibliothèque Nationale, une amusante et piquante épître qui a couru, alors en manuscrit, dans quelques salons. Nous en donnons la copie aux appendices, à titre de curiosité inédite.

238. — 4 avril. *Les Fausses Confidences*, comédie en trois actes de Marivaux. (Dubois.)

239. — 24 juillet. *Le Bourgeois Gentilhomme*, comédie en cinq actes de Molière. (Covielle[1].)

1859

240 — 1ᵉʳ mars. Première représentation de *Rêves d'amour*, comédie en trois actes de Scribe et de Biéville. (D'Alibon.)

1860

241. — 6 novembre. Première représentation de *La Considération*, comédie en quatre actes, en vers, de Cam. Doucet. (Dubreuil)

1861

242. — 10 janvier. Première représentation de

1. La Comédie jouait alors au Théâtre Italien, pendant qu'on réparait la salle de la rue Richelieu (du 12 juillet au 14 août). Le *Bourgeois Gentilhomme* était joué avec la musique de Lulli et un ballet par des artistes de l'Opéra.

Les *Effrontés*, comédie en cinq actes, en prose, d'Ém. Augier. (Vernouillet.)

1862

243. — 6 mars. Première représentation de *La Loi du cœur*, comédie en trois actes de Léon Laya. (Richaud.)

1863

244. — 19 octobre. Première représentation de *Jean Baudry*, comédie en quatre actes d'Aug Vacquerie. (Jean Baudry.)

1864

245. — 26 février. *Faute de s'entendre*, comédie en un acte de Ch. Duveyrier. (Beauplan [1].)

246. — 21 mars. Première représentation de *Moi*, comédie en trois actes, en prose, de Labiche et Ed. Martin. (Dutrécy.)

[1]. Coquelin aîné joua pour la première fois le rôle de Blum, créé par M. Regnier.

1865

247. — 29 janvier. *Amphitryon*, comédie en trois actes, en vers, de Molière. (Sosie.)

248. — 18 février. *Le Bourgeois Gentilhomme*, comédie en cinq actes de Molière. (M. Jourdain [1].)

249 — 29 avril. Première représentation de *Le Supplice d'une femme*, drame en trois actes de MM. XX[2].)

1. Pour la représentation de retraite de M. Geffroy. On donnait encore *Louis XI*; enfin, le registre constate que, dans le *Bourgeois Gentilhomme*, M. Leroux, qui devait jouer Dorante, s'étant trouvé malade, M. Geffroy joua le rôle la brochure à la main.

2. Auteur, M. Émile de Girardin. La Comédie-Française conserve dans ses archives six versions différentes, imprimées, du *Supplice d'une femme*. Jamais pièce n'a été plus « tourmentée » par ses auteurs : tout le monde sait la part qui revient, dans ce succès, à M. Alexandre Dumas fils. Voyez encore, dans le 2ᵉ volume du *Théâtre complet de Beaumarchais* (Librairie des bibliophiles), les curieux points de rapprochements que j'ai signalés entre cette pièce et un drame inédit de Beaumarchais, conservé en manuscrit aux Archives de la Comédie-Française : *L'Ami de la maison*.

1866

250. — 15 décembre. *Mademoiselle de la Seiglière*, comédie en quatre actes de Jules Sandeau. (Le Marquis.)

1871

31 mars. — On lit sur le registre de ce jour : « M. Regnier, après quarante années de services, cesse d'appartenir à la Comédie-Française. »

1872

10 avril. — Représentation de retraite.

III

LISTE ALPHABÉTIQUE

DES ROLES CRÉÉS OU REPRIS PAR M. REGNIER

A la Comédie-Française[1].

Adrienne Lecouvreur, 213.
Amphitryon, 96, 247.
Bataille de Dames, 220.
Bertrand et Raton, 99,
Brueys et Palaprat, 26.
Christian et Marguerite, 219.
Clarisse Harlowe, 82.
Clotilde, 62, 102.
Crispin médecin, 121.
Crispin rival de son maître, 49, 176.
Diane, 223.

Dominique le Possédé, 8, 9.
Don Guzman, 196.
Don Juan d'Autriche, 130.
Don Juan ou le Festin de Pierre, 48, 198.
Édouard en Écosse, 104.
Eugénie, 125.
Faute de s'entendre, 151, 245.
Feu Lionel, 237.
Gabrielle, 215.
George Dandin, 166.
Guerre ouverte, 46.

1. Chaque numéro reporte le lecteur à la liste précédente.

Henri III et sa cour, 23, 107.
Héraclite et Démocrite, 217.
Hernani, 149.
Heureuse comme une princesse, 110.
Jacques II, 123.
Japhet ou la Recherche d'un père, 164.
Jean Baudry, 244.
Josselin et Guillemette, 147.
L'Abbé de l'Épée, 14.,
La Belle Fermière, 94.
La Calomnie, 162.
La Camaraderie, 144, 188.
La Comtesse d'Escarbagnas, 134.
La Considération, 241.
La Conspiration de Cellamare, 86.
La Corruption, 209.
La Critique de l'École des Femmes, 133.
La Dame et la Demoiselle, 111.
Lady Tartufe, 225.
La Famille Poisson, 194.
La Fausse Agnès, 100, 178.
La Femme jalouse, 57.
La Femme juge et partie, 29.
La Fête de Molière, 74.
La Fille d'honneur, 173.
La Gageure imprévue, 22.

L'Agiotage, 35.
La Jalousie du Barbouillé, 76.
La Jeune Femme colère, 92, 172.
La Joconde, 231.
La Joie fait peur, 228.
L'Alcade de Molorido, 60.
La Loi du cœur, 243.
L'Amant bourru, 159.
La Maréchale d'Ancre, 163.
La Mère et la Fille, 109.
La Métromanie, 61.
L'Amitié des femmes, 210.
La Mort de Figaro, 90.
L'Amour et la Raison, 157.
L'Amour médecin, 126, 137.
La Paix à tout prix, 212.
La Passion secrète, 105.
La Petite Ville, 3.
La Popularité, 152.
La Première Affaire, 139.
La Protectrice, 169.
La Rue Quincampoix, 206.
L'Avare, 10.
L'Aventurière, 204.
La Vieillesse de Richelieu, 208.
L'Avocat Pathelin, 73.
Le Babillard, 72.
Le Barbier de Séville, 2, 97, 103.
Le Béarnais, 189.
Le Bourgeois Gentilhomme, 239, 248.

Le Cercle, 161.
Le Chêne du Roi, 168.
Le Cœur et la Dot, 224.
L'École des Bourgeois, 112.
L'École des Femmes, 106, 160.
L'École des Maris, 85.
L'École des Vieillards, 4, 84.
Le Collatéral, 64.
Le Comité de bienfaisance, 155.
Le Conseiller rapporteur, 167.
Le Conteur, 140.
Le Dépit amoureux, 6.
Le Distrait, 153.
Le Fils de Cromwell, 177.
Le Fruit défendu, 236.
Le Gendre d'un millionnaire, 191.
Le Grondeur, 95.
Le Jeune Mari, 127.
Le Joueur, 122.
Le Légataire universel, 165.
Le Legs, 28.
Le Lovelace, 148.
Le Malade imaginaire, 15, 78, 184.
Le Maréchal de l'Empire, 143.
Le Mari à bonnes fortunes, 38.
Le Mari à la campagne, 187.
Le Mari de ma femme, 93, 182.

Le Mari et l'Amant, 70.
Le Mari retrouvé, 124.
Le Mariage de Figaro, 1, 89.
Le Mariage forcé, 120, 179.
Le Marquis de Rieux, 91.
Le Méchant, 114.
Le Médecin malgré lui, 45. 138.
Le Médecin volant, 81.
Le Misanthrope, 21, 146.
Le Muet, 55.
L'Enfant trouvé, 98, 180.
Le Nœud gordien, 197.
L'Enseignement mutuel, 193.
Le Pamphlet, 235.
Le Philinte de Molière, 101.
Le Philosophe sans le savoir, 25.
L'Épreuve nouvelle, 158.
Le Prince et la Grisette, 24.
Le Puff, 203.
Le Retour imprévu, 119.
Le Roi attend, 205.
Le Roi s'amuse, 68.
Le Roman, 83.
Les Aristocraties, 201.
Les Bâtons flottants, 221.
Les Bourgeoises de qualité, 56.
Les Châteaux en Espagne, 41.
Les Comédiens, 52, 234.

Les Contes de la Reine de Navarre, 218.
Les Demoiselles de Saint-Cyr, 183.
Les Deux Anglais, 44.
Les Deux Frères, 63.
Les Deux Gendres, 145.
Les Deux Mahométans, 117.
Les Deux Ménages, 216.
Les Deux Pages, 71.
Les Effrontés, 242.
Les Ennemis de la maison, 229.
Les Étourdis, 16.
Les Fausses Confidences, 30, 39, 238.
Les Femmes savantes, 58, 131.
Les Folies amoureuses, 53.
Les Fourberies de Scapin, 17, 33.
Les Frais de la guerre, 207.
Les Grands et les Petits, 181.
Les Héritiers, 20.
Les Jeux de l'Amour et du Hasard, 5.
Les Marionnettes, 12.
Les Ménechmes, 113.
Les Plaideurs, 32, 75.
Les Plaideurs sans procès, 31.
Les Précieuses ridicules, 108, 142.
Les Préventions, 19.
Les Projets de mariage, 43.
Les Ricochets, 50.
Les Rivaux d'eux-mêmes, 27.
Les Serments, 156.
Les Suites d'un bal masqué, 80.
Le Supplice d'une femme, 249.
Les Trois Quartiers, 13, 214.
L'Étourdi, 36.
Le Tyran domestique, 54.
Le Vieux Célibataire, 7, 66, 132.
Le Village, 232.
Le Voyage à Dieppe, 116, 186.
Le Voyage interrompu, 65.
L'Hôtel garni, 18.
Lord Nowart, 136.
Louis XI, 34, 40, 47.
Louison, 211.
Luxe et Indigence, 88.
Madame de Lucenne, 192.
Mademoiselle de la Seiglière, 222, 250.
Marino Faliéro, 135.
Marion Delorme, 150.
Misanthropie et Repentir, 59, 128.
Moi, 246.
Mon Étoile, 227.
Monsieur de Pourceaugnac, 37, 77, 154.
Nanine, 118.

Oscar ou le Mari qui trompe sa femme, 174.
Péril en la demeure, 230.
Pierre III, 11.
Plus de peur que de mal, 79.
Rêve d'amour, 240.
Richelieu, 115.
Romulus, 226.
Sganarelle ou le Cocu imaginaire, 87.
Tartufe, 69, 141.
Tom Jones, 129,
Turcaret, 51.
Un Château de cartes, 202.
Un Coup de lansquenet, 199.
Un Dévouement, 112 *bis*.
Une Chaîne, 171.
Une Femme de quarante ans, 190.
Une Fille du Régent, 195.
Un Mariage sous Louis XV, 170.
Un Ménage parisien, 185.
Un Poëte, 200.
Un Vers de Virgile, 233.
Un Veuvage, 175.
Valérie, 42.
Voltaire et Madame de Pompadour, 67.

IV

ÉPITRE DE M. JULES RAVENEL

A M. REGNIER

Après la représentation de Un Vers de Virgile.

Ad Philocletem Regnierum
Egregissimum comœdum
(Quo meliorem vidi nondum)
In honorem Virgilii
Manu propria
 JULII.

Illustrissimo doctori
Egregio professori
Adresso, per Bouvierum[1],
(Coquelucham mulierum)
Et meum remercimentum

1. Nom du porteur de l'épitre.

Et sincerum complimentum
Pro suo tam meritato
Quam grandi successu novo
Qui m'a fait pleurer comme un veau.

Hier, nombrosos spectatores
Tes heureusos auditores
Renvoyavisti charmatos
Et jusqu'aux larmes, touchatos.
J'en puis savamment parlare
Car, per à propos citare
Unum versum Virgilii
Istorum pars magna fui.

Vidi spectatores totos
Semblantes electrisatos
Approuvando tuum jocum
Joyeusum seu patheticum,
In manus suas frappare
Et pedibus trepignare
(Ego tout comme eux frappavi
Comme eux quoque trepignavi).

Tuam vervam tunc louabant
Et entre eux de te disaibant :
« Semblatur qu'ejus talentum
Chaque jour augmentat multum.

Illi Melesvillus bellam
Debet, à coup sûr, chandellam. »
Car, disaient-ils, sine te
Suum opus aurait chûté.

Amplius non possum dire
Car te faciebam rougire.

XV Februarii. LVII.

V

CONSERVATOIRE.

PRINCIPAUX ÉLÈVES SORTIS DE LA CLASSE DE M. REGNIER.

MM.
Boucher.
Coquelin aîné.
Coquelin cadet.
Joumard.
Porel.
Prudhon.
Seveste [1].
Verdellet.

MM^{mes} :
Angelo.
Cellier (Francine).
Colas (Stella).
Colombier.
Dambricourt.
Delamallerée [2].
Delmary.
Dortet.
Fayolle.
Félix (Dinah).
Fleury (Emma).
Lloyd.
Mosé, née Moisé.
Nantier.
Raucourt.
Reichemberg.
Riquer (Edile).
Rousseil.
Samary.
Tholer.

1. Blessé mortellement à la bataille de Buzenval, le 19 janvier 1871.

2. Remarquable artiste qui ne s'est jamais produite à Paris ; elle a joué à l'étranger et surtout en Italie.

VI

RETRAITE DE M. REGNIER.

M. Regnier avait déjà songé, en 1868, à prendre sa retraite. Il avait même adressé, le 25 mars de cette année, sa démission par lettre aux membres du Comité du Théâtre-Français. Cette lettre fut gardée longtemps par l'administrateur de la Comédie, qui espérait toujours voir M. Regnier revenir sur cette pénible résolution. C'est seulement à sa séance du 24 octobre 1868 que cette lettre fut lue au Comité :

Paris, le 25 mars 1868.

Mes Chers Camarades,

Le 31 mars prochain je compterai quarante-deux ans de service de notre profession, dont trente-huit se seront passés au service de la Comédie-Française.

Un si long temps de travail donne des droits au repos,

et mon devoir est de vous prévenir que le 1ᵉʳ avril 1869 je prendrai ma retraite.

Ce ne sera pas, je l'espère, me séparer de vous ; comme ancien sociétaire, je resterai toujours lié à notre maison par quelques derniers intérêts, mais je sens que j'y demeurerai bien plus attaché encore par tout ce qui touchera votre bonheur particulier ou la prospérité et la dignité de la Comédie-Française.

L'honneur de ma vie sera d'avoir appartenu à ce beau théâtre, mon bonheur de vous avoir pour camarades, et ma bonne fortune de clore ma carrière sous l'administration prospère de l'ami ancien et respecté qui nous dirige.

J'apprécie tous ces biens, j'en conserverai le souvenir ; il restera, mes chers camarades, inséparable dans mon cœur de ma profonde estime et de mon inviolable attachement.

<div style="text-align:right">REGNIER.</div>

Le Comité, dit le registre de la Comédie, se montre profondément ému de la résolution de M. Regnier, et décide spontanément qu'une démarche collective sera tentée auprès de l'honorable doyen de la Comédie, afin de le faire revenir sur une décision aussi pénible qu'imprévue et obtenir de lui quelques années encore de ses excellents et utiles services.

En même temps une lettre contenant l'ex-

pression des sentiments d'estime et d'affection du Comité et ses instances pour le retenir sera remise à M. Regnier par ses camarades réunis.

Ont signé au registre : ED. THIERRY, LEROUX, COQUELIN, LAFONTAINE, DELAUNAY.

Dans la séance du Comité en date du 25 octobre 1868, la lettre suivante fut signée par ses membres pour être adressée à M. Regnier, à l'effet d'obtenir de lui qu'il continuât encore ses bons et glorieux services à la Comédie :

Paris, le 25 octobre 1868.

CHER CAMARADE,

C'est avec un profond chagrin que le Comité d'administration a entendu hier la lecture de votre lettre. La détermination que vous prenez nous a désolés et surpris, non pas que plusieurs d'entre nous n'eussent été mis isolément dans la confidence de vos projets de retraite, mais ces projets ne leur étaient apparus que comme un mouvement de délicatesse, inspiré par votre santé momentanément atteinte, et personne ne pouvait croire que vous songiez à les réaliser dans le temps même où vous nous étiez si heureusement rendu avec la libre et la pleine possession de vos moyens.

Pourquoi comptez-vous vos années de théâtre lorsque

vous êtes seul à les compter ? et pourquoi, déjà riche de trente-huit ans de succès, ne voulez-vous pas au moins compléter quarante ans d'une carrière si noblement remplie ?

Non, quoi que vous puissiez dire, l'heure de la retraite n'est pas venue pour vous. Le répertoire que vous vous êtes fait et que vous accroîtriez encore est toujours le plus sûr du répertoire vivant de la Comédie. Aucune de vos brillantes créations n'a cessé d'être le vif attrait qui nous amène le public. Vous avez la plus belle popularité dont puisse s'enorgueillir un artiste, celle que donne le talent et celle que donne la dignité du caractère, celle qu'ajoute la maturité de l'âge à la maturité de l'étude approfondie. Vous êtes pour nous, comme pour le public, un maître de l'art vrai et le représentant des traditions de la Comédie dans ce qu'elles ont de meilleur et de plus salutaire ; vous êtes la lumière de nos Comités, l'avis que l'on écoute au dehors ainsi qu'au dedans, le nom respecté qui avertit le public de se tenir en garde lorsqu'on veut lui rendre suspects les actes de la Comédie-Française.

A l'heure où nous sommes, elle traverse une de ces crises qui ne lui sont pas nouvelles et contre lesquelles elle ne s'est jamais défendue que par la conscience de sa loyauté et sa confiance dans ses institutions. Vous séparer d'elle en ce moment, c'est paraître donner raison à ceux qui l'attaquent, c'est ébranler cette confiance qui fait sa force.

Il n'est pas possible, cher Camarade, que vous sembliez ainsi abandonner la cause que vous avez toujours si énergiquement servie. Vous êtes le doyen de la Société, vous en portez dignement le drapeau devant ses amis et

devant ses ennemis, vous ne pouvez pas le remettre en d'autres mains tant que le monde a besoin de vous voir à notre tête, tant que nous avons besoin de nous grouper et de nous sentir unis autour de vous.

Restez avec nous, c'est le vœu ardent de la Comédie-Française ; restez-y pour nous garder un comédien éminent et qui n'a pas joué son dernier rôle, pour nous garder le bon conseil de nos délibérations, l'âme et la tête de notre compagnie. Ne cédez pas à ce désir de repos qui vous vient avant le temps, et, de quelque attrait qu'il vous sollicite, faites-en le sacrifice à vos amis, faites-en le sacrifice à ces sentiments de confraternité qui s'échappent si éloquemment de votre cœur, faites-en le sacrifice à cette maison de Molière qui ne doit pas porter sitôt votre deuil, et pour laquelle vous n'avez pas épuisé tout votre dévouement et toute votre tendresse.

Recevez, etc.

Les Membres du Comité :

Ed. Thierry, Leroux, Delaunay, Maubant, Monrose, Bressant, Coquelin, Lafontaine.

M. Regnier répondit aux instances de ses camarades par la lettre suivante :

28 *octobre* 1868.

Mes Chers Camarades,

La lettre si affectueusement bonne que vous avez bien voulu m'écrire, et plus encore la démarche dont vous

m'avez honoré[1], m'ont mis hors d'état de persister dans la résolution que j'avais prise de quitter la scène à l'heure voulue, résolution que je croyais cependant inébranlable et dont j'attendais deux biens que je n'aurai qu'imparfaitement connus : le repos et la liberté.

En vous voyant tout à coup réunis chez moi, j'ai senti intérieurement tous mes projets renversés ; j'ai eu cependant la force de résister à mon émotion et de ne pas vous donner immédiatement la réponse que mon âme tout entière faisait à l'éclatant témoignage que je recevais de votre estime et de votre amitié.

Vous ne m'en voudrez pas de ne vous avoir point donné cette réponse sous le coup d'un premier entraînement, mais de vous l'adresser maintenant d'un cœur plus calme et avec une réflexion qui vous prouvera mieux, je l'espère, la gratitude profonde que votre démarche m'inspire.

Je vais donc continuer, mes chers Camarades, à prendre ma part de vos travaux ; je resterai avec vous, puisque vous pensez que vous pouvez encore tirer quelque utilité de mon concours et de mes services ; y pourrai-je toutefois rester jusqu'à la limite de temps que votre affection m'assigne ? Permettez-moi d'en douter, et de ne prendre, sur ce point seul, aucun engagement. Mais soyez sûrs que quand je vous dirai que le moment est venu de me séparer de vous, c'est qu'à ce moment il me sera tout à fait

1. « Le lundi 26 octobre, dit le registre, le Comité, ayant à sa tête M. l'administrateur général, s'est présenté chez M. Regnier, dans le but de le déterminer à revenir sur sa résolution. »

impossible de satisfaire à mes devoirs, c'est que j'aurai reconnu que sérieusement vous ne pouvez plus rien attendre de moi, et c'est qu'enfin ma santé et mes forces épuisées ne seront plus à la mesure de mon dévouement pour vous.

Veuillez, mes chers Camarades, etc.

REGNIER.

Le Comité, ajoute le registre, se félicite beaucoup de l'heureux résultat de sa démarche, et il exprime l'espoir que l'honorable doyen restera longtemps encore à la tête de sa compagnie, dont il est à la fois l'honneur et l'exemple.

Ont signé au registre : ED. THIERRY, LEROUX, COQUELIN, LAFONTAINE, DELAUNAY.

VII

Programme de la représentation donnée le 10 avril 1872, au Théâtre-Français, au bénéfice et pour la retraite de M. Regnier [1].

On commencera à 7 heures et demie.

LES PRÉCIEUSES RIDICULES

Comédie en un acte de Molière.

MASCARILLE,		Coquelin ainé.
GORGIBUS,		Barré.
LAGRANGE,		Prudhon.
DUCROISY,		Charpentier.
JODELET,		Coquelin cadet.
UN VIOLON,		Montet.
1ᵉʳ PORTEUR,		Tronchet.
2ᵉ PORTEUR,		Masquillier.
MADELON,	M^{mes}	Provost-Ponsin.
CATHOS,		Pauline Granger.
MAROTTE,		Tholer.

1. La recette a été de 18,952 francs. Le prix des places avait été considérablement augmenté. Les premières loges, 30 francs la place; les fauteuils, 25 francs, et les

2ᵉ acte de

LE MARIAGE DE FIGARO

Comédie en 5 actes de Beaumarchais.

ALMAVIVA,		Bressant.
ANTONIO,		Talbot.
FIGARO,		Regnier.
BASILE,		Kime.
GRIPPE-SOLEIL,		Coquelin.
MARCELINE,	Mᵐᵉˢ	Jouassain.
LA COMTESSE,		M.-Brohan.
CHÉRUBIN,		Miolan-Carvalho.
FANCHETTE,		Reichemberg.
SUZANNE,		Croisette.

Mᵐᵉ MIOLAN-CARVALHO chantera « Mon cœur soupire » des *Noces de Figaro*, de Mozart.

INTERMÈDE MUSICAL.

La *Mandolinata*, de M. Paladilhe, chantée par M. Gardoni.

autres places dans la même proportion. Les princes et princesses d'Orléans assistaient à la représentation dans les deux loges de baignoire, à la gauche du public.

Romance de *Don Sébastien*, de Donizetti,
chantée par Delle-Sedie.

Air d'*Orphée*, de Gluck : « J'ai perdu mon Eurydice, »
chanté par Mme P. Viardot.

Duo *Dei Mulatieri*, de Masini,
chanté par MM. Gardoni et Delle-Sedie.

LE MARIAGE FORCÉ

Comédie en un acte de Molière.

SGANARELLE,		Talbot.
PANCRACE,		Regnier.
ALCIDAS,		Garreau.
LYCASTE,		Delaunay.
ALCANTOR,		Kime.
MARPHURIUS,		Got.
GERONIMO,		Chéry.
DORIMÈNE.	Mme	Édile Riquer.

LA JOIE FAIT PEUR

Comédie en un acte, de Mme de Girardin.

NOEL,		Regnier.
OCTAVE,		Prudhon.
ADRIEN,		Boucher.
Mme DÉSAUBIERS,	Mmes	Nathalie.
MATHILDE,		Favart.
BLANCHE,		Emma Fleury.

A l'issue de la représentation, et quand le ri-

deau se releva pour permettre à M. Regnier de venir saluer le public qui l'acclamait, on vit les élèves du maître, appartenant alors à la Comédie-Française [1], l'entourer sur la scène ; M^me Arnould Plessy s'avança et lut à M. Regnier les vers suivants, composés par M. Louis Gallet :

> Ami, vous abrégez le terme du voyage
> Et nous abandonnez au milieu du chemin,
> Alors que l'avenir, espérant davantage,
> Gardait à vos beaux jours plus d'un beau lendemain.
> Un concert de regrets vous salue au passage.
> Mais on est sans tristesse en vous serrant la main ;
> On songe que le maître et l'ami qui nous quitte
> Au fond de sa retraite, où son désir l'invite,
> N'oubliera pas un seul familier à ses pas,
> Et l'adieu qu'on lui dit ne nous sépare pas.

[1]. MM. Coquelin (aîné et cadet), Boucher, Prudhon, Joumard; M^mes Édile Riquer, Reichemberg, Emma Fleury, Lloyd et Tholer. Était absente M^lle Dinah Félix, sœur de Rachel, qui avait le matin même assisté aux funérailles de son père.

VIII

LETTRE DE M. REGNIER

AU SUJET D'UNE REPRISE DE *Le Roi s'amuse*.

Quelques jours après la représentation de retraite de M. Regnier, divers journaux annoncèrent qu'il allait entrer à la Porte-Saint-Martin pour la réouverture de ce théâtre et y jouer le rôle de Triboulet dans *Le Roi s'amuse* de M. Victor Hugo. M. Regnier répondit à cette assertion, dont la réalité eût été une suprême inconvenance à l'adresse de ses anciens camarades de la Comédie-Française, par la lettre suivante :

<div style="text-align:right">15 avril 1872.</div>

Monsieur,

Je n'ai jamais joué la comédie ailleurs qu'au théâtre, et c'est ce qui m'engage à vous prier de lever les doutes

que votre numéro de ce jour peut faire concevoir sur la sincérité de ma retraite.

Si M. Victor Hugo a eu réellement l'intention de me confier le rôle de Triboulet dans Le Roi s'amuse, je dois en être très-flatté, très-honoré ; et, si le fait est vrai, je lui demande la permission de l'en remercier publiquement.

Mais un autre, plus heureux que moi, sera appelé à jouer ce rôle.

J'ai quitté la Comédie-Française, après de longues années de travail, malgré les bienveillantes instances de mes camarades, parce que j'ai cru que l'heure de la retraite avait sonné pour moi ; mes camarades auraient le droit d'être au moins surpris, se rappelant la netteté de mes affirmations opposées à l'obligeance de leurs offres, de me voir reparaître sur une scène qui ne serait pas la nôtre.

Je ne donnerai cette surprise à personne, et j'espère qu'aucun de ceux qui me connaissent n'en a douté.

J'ai quitté bien définitivement le théâtre ; je n'y remonterai jamais. Quand même ma résolution n'aurait pas été bien prise sur ce point, ma dernière représentation laisse en moi un sentiment trop vif de reconnaissance pour que je songe jamais à faire ce qui pourrait ou l'affaiblir ou l'effacer.

Veuillez agréer, etc.

REGNIER.

TABLE

	Pages.
Dédicace	5
Notice biographique	7

APPENDICES.

I. Représentations antérieures à l'entrée à la Comédie-Française :

Théâtres de l'Odéon, — Montmartre, — Versailles, — Metz, — Nantes, — Palais-Royal 57

II. Liste générale des rôles créés ou repris par M. Regnier à la Comédie-Française . . . 70

III. Liste alphabétique des rôles créés ou repris à la Comédie-Française. 117

IV. Épître de M. Jules Ravenel à M. Regnier, après la représentation de *Un Vers de Virgile* 122

V. Conservatoire. — Principaux élèves sortis de
la classe de M. Regnier 125

VI. Retraite de M. Regnier.

Lettres échangées au sujet d'un premier projet
de retraite, entre M. Regnier et les artistes
membres du Comité du théâtre 126

VII. Programme de la représentation donnée le
10 avril 1872, au Théâtre-Français, au
bénéfice et pour la retraite de M. Regnier. 133

VIII. Lettre de M. Regnier au sujet d'une reprise
de *Le Roi s'amuse* 137

A PARIS

DE L'IMPRIMERIE DE D. JOUAUST

Rue Saint-Honoré, 338

M DCCC LXXII

A LA MÊME LIBRAIRIE :

THÉATRE COMPLET

DE

BEAUMARCHAIS

Reproduction intégrale des Éditions princeps, avec variantes inédites et notices sur chaque pièce, d'après les documents recueillis aux Archives de la Comédie Française,

PAR

GEORGES D'HEYLLI ET F. DE MARESCOT.

Quatre volumes in-8°, tirés à 500 exemplaires, et seulement sur papier vergé de Hollande, avec un portrait de Beaumarchais gravé par Gilbert, et la reproduction de la musique composée pour *les Deux Amis*.

PRIX : 60 FRANCS.

Les 30 exemplaires tirés sur papiers de Chine et Whatman sont épuisés.

www.ingramcontent.com/pod-product-compliance
Lightning Source LLC
Chambersburg PA
CBHW071553220526
45469CB00003B/1002